設計幾何學

發現黃金比例的永恆之美（暢銷紀念版）

Geometry of Design:
Studies in Proportion

金柏麗・1.

Kimberly E

積木文化

國家圖書館出版品預行編目(CIP)資料

設計幾何學：發現黃金比例的永恆之美（暢銷紀念版）/ 金柏麗.伊蘭姆(Kimberly Elam)；吳國慶, 呂珮鈺譯. -- 二版. -- 臺北市：積木文化出版：家庭傳媒城邦分公司發, 2019.09
面；　公分. -- (Design+；45X)
譯自：Geometry of design：studies in proportion and composition
ISBN 978-986-459-204-3(平裝)

1.設計 2.比例 3.幾何 4.現代藝術

960.1　　　　　　　　　　　　　　　108014391

設計幾何學：發現黃金比例的永恆之美（暢銷紀念版）

原著書名／Geometry of Design：Studies in Proportion and Composition
作　　者／金柏麗‧伊蘭姆（Kimberly Elam）
譯　　者／吳國慶、呂珮鈺

總 編 輯／王秀婷
責任編輯／李華
版　　權／張成慧
行銷業務／黃明雪

發 行 人／凃玉雲
出　　版／積木文化
　　　　　104台北市民生東路二段141號5樓
　　　　　官方部落格：http://cubepress.com.tw/
　　　　　電話：(02) 2500-7696　　傳真：(02) 2500-1953
　　　　　讀者服務信箱：service_cube@hmg.com.tw
發　　行／英屬蓋曼群島商家庭傳媒股份有限公司城邦分公司
　　　　　台北市民生東路二段141號2樓
　　　　　讀者服務專線：(02)25007718-9
　　　　　24小時傳真專線：(02)25001990-1
　　　　　服務時間：週一至週五上午09:30-12:00、下午13:30-17:00
　　　　　郵撥：19863813　　戶名：書蟲股份有限公司
　　　　　網站：城邦讀書花園　網址：www.cite.com.tw

香港發行所／城邦（香港）出版集團有限公司
　　　　　香港灣仔駱克道193號東超商業中心1樓
　　　　　電話：852-25086231　　傳真：852-25789337
　　　　　電子信箱：hkcite@biznetvigator.com
馬新發行所／城邦（馬新）出版集團
　　　　　Cite (M) Sdn Bhd
　　　　　41, Jalan Radin Anum, Bandar Baru Sri Petaling,
　　　　　57000 Kuala Lumpur, Malaysia.
　　　　　Tel: (603) 90578822　Fax:(603) 90576622
　　　　　email:cite@cite.com.my

封面設計／王小美
內頁編排／劉靜薏
印　　刷／上晴彩色印刷製版有限公司

2016年2月3日 初版一刷　　　　Printed in Taiwan.
2021年10月28日二版二刷

售價／NT$ 550
ISBN 978-986-459-204-3

城邦讀書花園
www.cite.com.tw

目錄

導言

杜勒（Albrecht Dürer）
《字母的正確造型》（*Of the Just Shaping of Letters, 1535*）
「……再沒有比一張缺乏技術性知識的繪畫更令人生厭的了。即使這些畫家非常努力也沒用，他們從未意識到發生這類錯誤的主因，其實是自己沒學好『幾何學』。少了它，你便無法成為一位真正的藝術家。不過，這當然也要怪他們的老師忽視了藝術的根本。」

馬克斯‧畢爾（Max Bill）
《當代印刷通訊》（*Typographic Communications Today, 1989*），節錄自馬克斯‧畢爾1949年專訪
「我認為完全以數學思考為基礎來發展某項藝術，是確切可行的事。」

柯比意（Le Corbusier）
《邁向新建築》（*Towards A New Architecture, 1931*）
「幾何學是人類的共通語言……因為人類發現了『韻律』這件事。韻律在我們的視覺呈現上顯而易見，視覺和韻律有著很明確的關連。韻律深植於人類各種活動中，而我們也以有機體的必然性來理解它們。正因如此純粹，使得兒童、老人、未開化者及受過教育的人們，都有能力描摹出黃金分割的圖形。」

約瑟夫‧慕勒‧布洛克曼（Josef Müller-Brockmann）
《圖像藝術家與他的設計難題》（*The Graphic Artist and His Design Problems, 1968*）
「……正統設計元素的比例及各元素間的距離關係，多依數學級數的邏輯概念而定。」

身為專業設計師與教育家，我經常看見許多極佳的設計概念，在具體成形的過程中掙扎、無法實現，其中很大一部分的原因是這些設計師不了解「幾何構圖」的視覺原理，包括對古典比例系統的理解，例如黃金分割（golden section）與根號矩形（root rect-angle）、形體比值（ratio）與比例、構圖形式與各種基準線的相互關係等。本書將清楚解釋幾何構圖的視覺原理，並列舉大量的專業海報、產品、建築作品來說明這些原理的運用方式。

之所以會挑選這些作品進行分析，是由於它們歷經時間的考驗，已經成為設計史上的經典，具有一定的意義。作品按創作年代排列，除了受到當時的風格與技術影響而樣貌多元，在表現形式上也各有殊異。例如有些是小型平面設計作品，有些則是大型建築。不過若以幾何學的眼光審視，不論是構圖或結構，都存在著明顯的相似度。

《設計幾何學》的撰寫初衷，並非企圖以幾何學的原理將美學量化，而是希望藉由設計過程中的觀察，揭示一種生命本質的基礎，也就是在比例、成長模式等多方面所出現類似數學幾何的「視覺關連」，而通過這種觀察，也讓所有的藝術家或設計師，發現自己與作品的真正價值。

Kimberly Elam 金柏麗‧伊蘭姆
Ringling School of Art and Design
玲林藝術設計學院

認知上的比例偏好

就人工環境與自然界的發展來看,人類對「黃金分割比例」(golden section proportions)在認知上的偏好早已見諸史冊。某些比例為1:1.618的黃金分割矩形,頻繁出現於西元前十六世紀至西元前十二世紀間,例如英國復活節島的巨石像群便是顯著的例子。更近一點的歷史,如西元前五世紀的藝術作品與古希臘建築,或我們熟悉的文藝復興時期,藝術家與建築師也已經開始研究、推演黃金分割比例,並將之運用於精美的雕刻作品、繪畫與建築領域。除了人類作品,我們更觀察到人體的身材比例與成長模式或自然界中活生生的動植物、昆蟲身上,也存在著黃金分割比例。

矩形比例偏好表

比例:

寬/長	最喜歡的矩形 %費希納實驗	%拉羅實驗	最不喜歡的矩形 %費希納實驗	%拉羅實驗	
1:1	3.0	11.7	27.8	22.5	正方形
5:6	0.2	1.0	19.7	16.6	
4:5	2.0	1.3	9.4	9.1	
3:4	2.5	9.5	2.5	9.1	
7:10	7.7	5.6	1.2	2.5	
2:3	20.6	11.0	0.4	0.6	
5:8	35.0	30.3	0.0	0.0	黃金分割比例
13:23	20.0	6.3	0.8	0.6	
1:2	7.5	8.0	2.5	12.5	正方形的一倍
2:5	1.5	15.3	35.7	26.6	
合計	100.0	100.0	100.0	100.1	

1:1
正方形

5:6

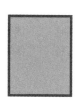

4:5

3:4

7:10

一直對黃金分割感到好奇的德國心理學家費希納（Gustav Fechner），在十九世紀晚期開始研究人類對於黃金分割矩形的特殊反應，結果他觀察到，不同文化的建築對於黃金分割矩形，竟有著相同的美感偏好。

費希納將實驗範圍限制在人工環境，他著手丈量數以千計的矩形物件，例如書本、箱子、建築物、火柴、報紙等……。他發現所有矩形的平均值接近1:1.618，也就是眾所皆知的黃金分割，而且多數人所偏好的矩形比例都接近黃金分割。費希納這項非正式的實驗，由拉羅（Charles Lalo）在1908年以較為科學的方法重新實驗，其結果仍是令人驚訝地相似。

矩形偏好比較表

1876年費希納實驗最佳矩形偏好曲線 ●
1908年拉羅實驗最佳矩形偏好曲線 ■

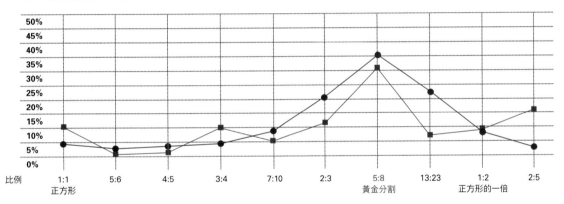

比例　1:1（正方形）　5:6　4:5　3:4　7:10　2:3　5:8（黃金分割）　13:23　1:2（正方形的一倍）　2:5

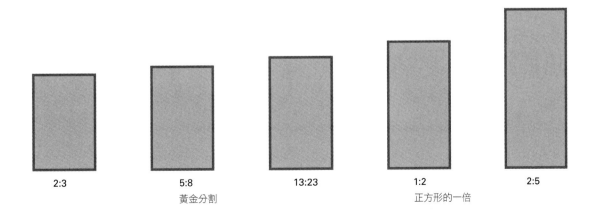

2:3　　5:8（黃金分割）　　13:23　　1:2（正方形的一倍）　　2:5

自然界的比例

「黃金分割的特色是它產生了一種協調的特殊效果，亦即它能將不同組成元素結合為一個整體，而每個組成元素又能保持各自的獨立完整性，並繼續衍生出更大的完整個體。」——喬季·達茲（György Doczi）《極限的力量》（*The Power of Limits, 1994*）

對黃金分割的偏好，並不只侷限在人類美學的概念中，值得我們注意的是，黃金分割也出現在生物界裡，例如動植物「生長方式」的比例中。

貝類螺旋外殼產生漸變的生長紋路，早成為許多科學與藝術研究的主題。事實上，貝類的生長螺紋完全符合黃金分割比例的「對數螺旋」，而這正是我們熟知的完美生長模式。

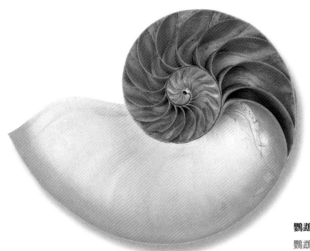

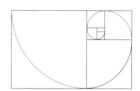

黃金分割矩形與由其延伸的曲線所繪出的黃金分割螺紋結構。

鸚鵡螺（nautilus）的體腔
鸚鵡螺成長螺紋的交錯區塊。

大西洋輪螺（Atlantic sundial shell）
螺旋的生長紋路。

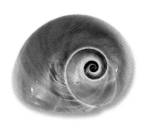

月光蝸牛（moon snail）
螺旋的生長紋路。

英國藝評家庫克（Theodore Andreas Cook）在其著作《生命的曲線》（*The Curves of Life*）中，把這些生物的生長紋路描寫為「不可或缺的生命歷程」，因為螺類的每個成長階段皆由螺紋刻畫出來，而新生螺紋的成長比例，幾乎就是一個黃金分割矩形擴大的過程。事實上，鸚鵡螺或其他螺類的生長紋路，並非完全符合精確的黃金分割比例，只能說是非常接近。

正五邊形或五角星形也具有黃金分割性質，這也可以在許多生物身上得證，沙海膽（Sand dollar）就是一例。它的五邊形內可細分出五角星形，兩者任一線段的比例均為1:1.618的黃金比例。

以鳳凰螺（tibia shell）的外殼螺紋檢視其生長紋路與黃金分割比例的關連性。

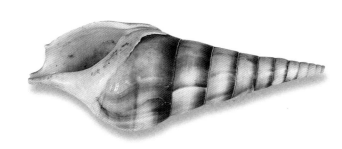

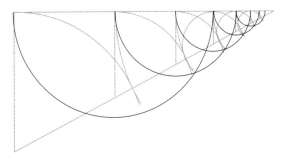

五邊形紋路

五邊形或五角星形同樣具有黃金分割比例，五角星邊上三角形的長邊與底邊比值為1:1.618。這種反映黃金比例的五邊形與五角星形，也可以在沙海膽或雪花上找到。

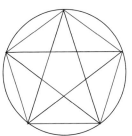

松果的生長螺紋與向日葵的生長螺紋極為相似，種子沿著兩組方向相反的螺紋生長，交織其中。若我們檢視這些螺紋，會發現有8條順時針螺紋，13條逆時針螺紋，13：8相當接近黃金分割比例。同理，將檢視對象換成向日葵，則會發現向日葵有21道螺紋是順時針方向，而有34道螺紋是逆時針方向，34：21的比值同樣趨近於黃金分割比例。

松果螺紋所發現的8與13兩個數字，以及向日葵所具有的21與34兩個數字，正巧是數學程式裡「費氏數列」（Fibonacci Sequence）中兩兩相鄰的數字。費氏數列裡的每個數字是由前面兩個數字相加而得：0, 1, 1, 2, 3, 5, 8, 13, 21, 34, 55……。此數列裡兩相鄰數字的比值，會逐漸接近黃金分割比例，亦即1：1.618。

松果的生長螺紋
松果的每個種子都順著兩組交錯螺紋排列，其中有8道順時針方向的螺紋，13道逆時針方向的螺紋。8：13的比值為1：1.625，趨近1：1.618的黃金比例。

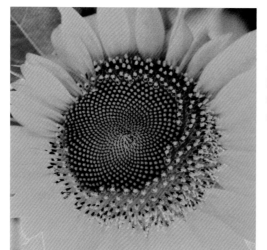

向日葵的生長螺紋
向日葵的種子也依照兩組交錯的螺紋排列，其中有21道螺紋是順時針方向，而有34道螺紋是逆時針方向，21：34的比值為1：1.619，亦接近於1：1.618的黃金比例。

許多魚類身體比例與黃金分割也有密切關連。如下圖，置於虹鱒（rainbow trout）身上的三個黃金分割矩形結構，展示了虹鱒的眼睛與尾鰭在相對位置上，與「二次黃金分割矩形」及正方形的關連。尤有甚者，虹鱒的尾鰭亦有某種黃金分割比例。此外，熱帶魚種藍神仙（blue angelfish），則可完整置入黃金分割矩形中，魚嘴與魚鰓恰好位在魚體高度的「二次黃金分割」（reciprocal golden section）線上。

或許人們對於自然環境與生物的熱愛，例如對貝殼、花朵、魚類的興趣，是由於我們在潛意識中不自覺地偏好黃金分割的比例、形狀與紋路吧！

註：將黃金分割矩形切割為正方形加上一相對較小的黃金分割矩形，稱作「二次黃金分割」，黃金分割矩形可依此作法無限細分。

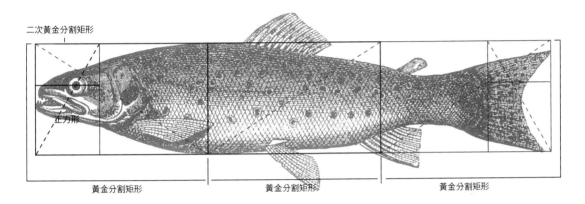

鱒魚的黃金分割解析
鱒魚的魚身接近三個黃金分割矩形的組合，魚眼的位置恰在二次黃金矩形分割線上，尾鰭也可由二次黃金分割矩形得出交叉的位置。

藍神仙的黃金分割解析
整個魚身可完整置入黃金分割矩形中，魚嘴與魚鰓恰位於二次黃金矩形分割線上。

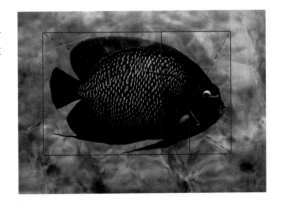

古典雕塑裡的人體比例

如同許多動植物共有的黃金分割比例，人類當然也如此。或許我們偏好黃金分割的另一原因是，在人類的臉部與身體一樣可以找到與其他萬物相應的比例關係。

早期流傳有關人體比例或建築結構的相關研究，是由古希臘人維楚維斯（Marcus Vitruvius Pollio）所進行的調查，他同時具備學者與建築師的雙重身分，主張神廟建築應該依循人體的完美比例，讓建築的各部組件彼此和諧共存。他所定義的完美比例，亦即人體高度應等於雙臂伸展開來的長度。如此一來，人體的高

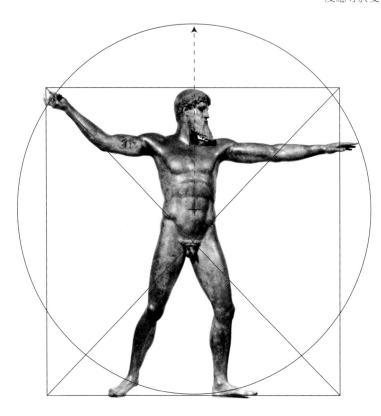

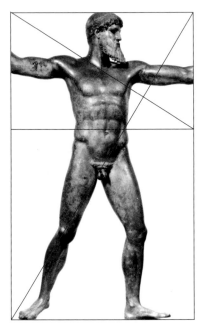

根據維楚維斯準則分析宙斯像
單一正方形恰可完整包圍人體，手與腳可以碰到以肚臍為圓心所展開的圓周。人體由鼠蹊處一分為二，並於肚臍處形成黃金分割。（右圖）

度與雙臂伸展開來的長度，恰好可被一個正方形包圍起來。同時，人的手腳的活動範圍，剛好就在以肚臍為圓心所展開的圓周上。

以這種分析角度，我們以肚臍為圓心所展開的圓周裡，人體恰由鼠蹊處一分為二。「持矛者」（Doryphoros）與「宙斯像」（Statue of Zeus）都是西元前五世紀的雕塑作品，雖然兩者是由不同的雕刻家創作，然而「持矛者」與「宙斯像」的體形比例卻表現的相當一致，很明顯地都是依循了維楚維斯的理論準則。

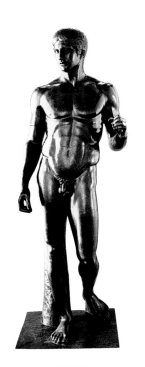

持矛者

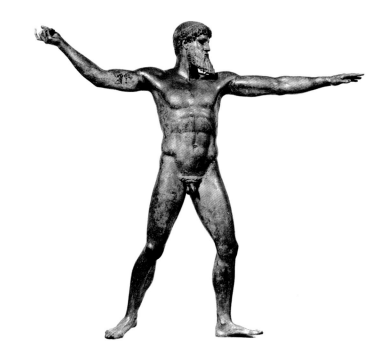

宙斯像

希臘雕塑中的黃金分割比例
我們可以由描圖紙上矩形中的斜虛線，看出他們各自所擁有的黃金分割矩形；多重的黃金分割矩形共享這些斜虛線，兩者都是非常理想的人體比例。

古典繪畫裡的人體比例

西元十五世紀晚期至十六世紀初，維楚維斯準則被文藝復興時期的達文西（Leonardo da Vinci）與杜勒所運用，兩人都是信奉人體比例的學者。杜勒實驗了一系列的人體比例，並在其著作《人體比例四書》（Four Books on Human Proportion, 1528）中加以描繪。達文西的人體比例圖則出現在數學家好友路卡·佩其歐里（Luca Pacioli）的著作《神聖比例》（Divina Proportione, 1509）一書中。個別來說，達文西與杜勒所繪的人體圖都符合維楚維斯的比例原則，而更進一步比較兩者，會發現兩者身體比例幾乎相同，唯一明顯不同處，在於他們的臉部身體。

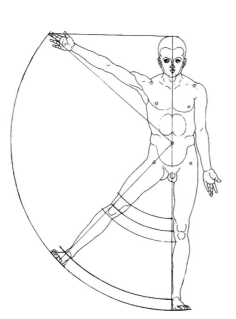

杜勒〈人體內接於圓形中〉，1521 年後所繪。

達文西〈圓形中的人體〉比例插圖，創作於 1485-1490 年間。

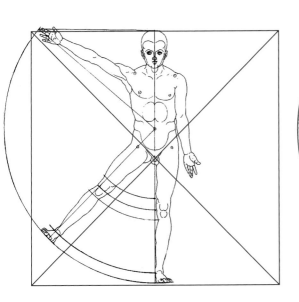

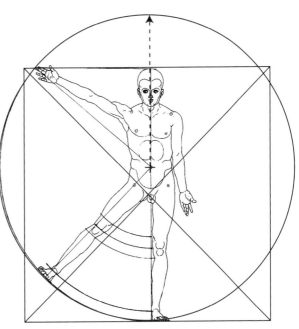

將維楚維斯的比例原則套用於杜勒的〈人體內接於圓形中〉
人體可用一個正方形來框限，手與腳剛好碰到以肚臍為圓心
展開的圓周。人體則由鼠蹊處一分為二，並於肚臍處形成黃
金分割。（右下圖）

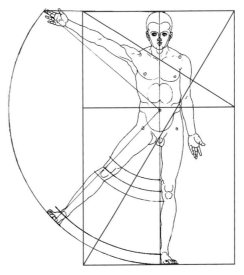

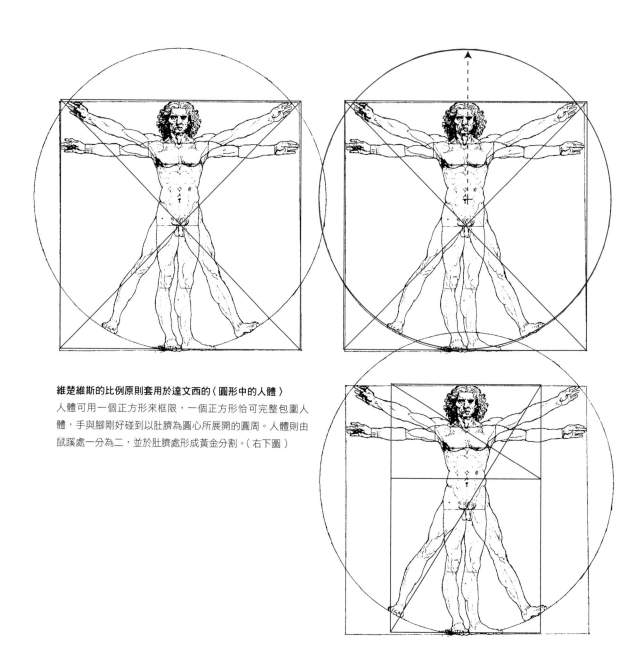

維楚維斯的比例原則套用於達文西的〈圓形中的人體〉

人體可用一個正方形來框限,一個正方形恰可完整包圍人體,手與腳剛好碰到以肚臍為圓心所展開的圓周。人體則由鼠蹊處一分為二,並於肚臍處形成黃金分割。(右下圖)

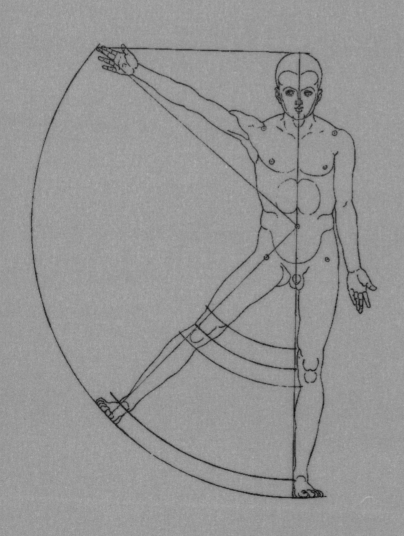

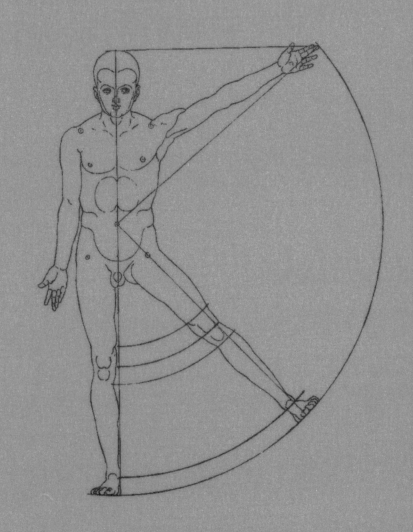

杜勒與達文西人體圖比較

這兩張圖的繪圖比例幾乎相同。即便這兩張圖在不同時間和地點被繪製出來，卻都符合維楚維斯的比例原則。

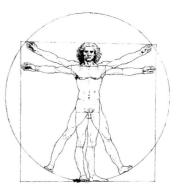

杜勒〈人體內接於圓形中〉

達文西〈圓形中的人體〉

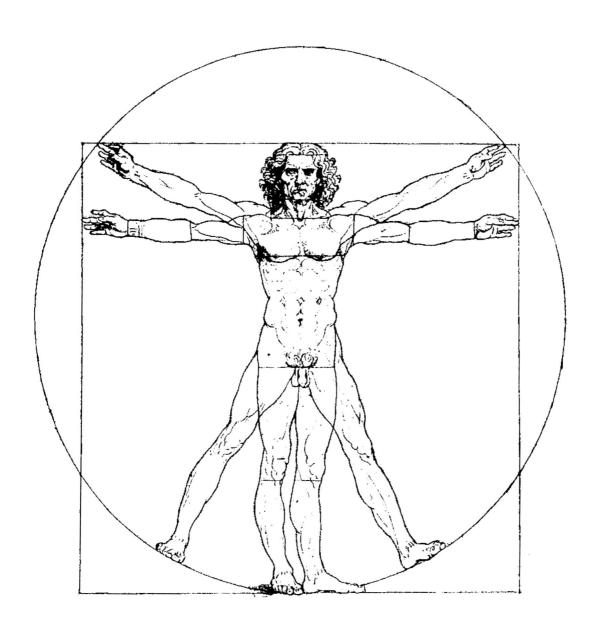

臉部比例

維楚維斯的比例準則不只能運用於人體,也能運用在臉部。例如一些希臘羅馬時期雕塑的臉部五官位置,多依此準則分布。

然而,就杜勒與達文西的作品來看,雖然兩者都以維楚維斯準則繪製人體比例,但在臉部比例的掌握上,卻有著巧妙的不同。達文西對臉部比例的掌握,大體反映了維楚維斯準則,這可以由這件作品的原始草稿所出現的比例線條窺得一二。

杜勒則無疑使用了不同的臉部比例,他在描繪〈人體內接於圓形中〉作品的臉部比例時,將臉部器官的整體位置壓低,並將額頭拉高,或許是為了迎合當時流行審美觀。整體臉部由眉毛頂端的水平線一分為二,

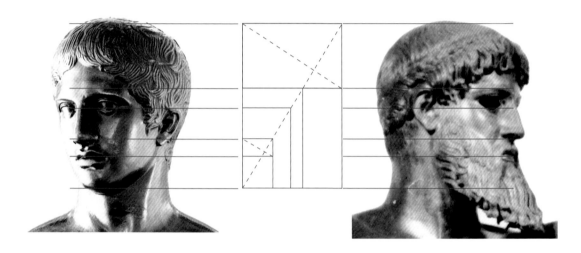

臉部比例與黃金分割的比較

就「持矛者」(左)與「宙斯像」(右)的臉部五官而言,其比例都符合維楚維斯準則,幾乎完全一致。上圖的分析格線以一個黃金分割矩形作為臉部長寬的參考線,而這個矩形還可細分成更小的黃金分割矩形,用來決定臉部各器官的擺放位置。

杜勒的臉部比例研究

以下所舉四個例子來自《面相學研究》(*Studies in Physiognomy*)一書插畫「四種臉部構成」,約繪製於1526-1527年間。

眼睛、鼻子、嘴巴都位於這條線下方，脖子則顯得較短。他在1528年的著作《人體比例四書》中不斷出現這些相同臉部比例的插畫，並致力於實驗各種不同的臉部比例，在一幅〈四種臉部構成〉插畫中，他以斜線作為分析格線，設計出不同的臉部比例。

如同自然界其他生物一樣，現實生活中的人體臉部或身體比例，很少真正符合黃金分割，因為黃金分割通常只出現在以藝術家觀點所創作出來的插圖、繪畫或雕塑作品中。藝術家所使用的黃金分割比例，尤其是古希臘的藝術家，應該都是企圖以「理想化」或「系統化」的方法來重現人體比例。

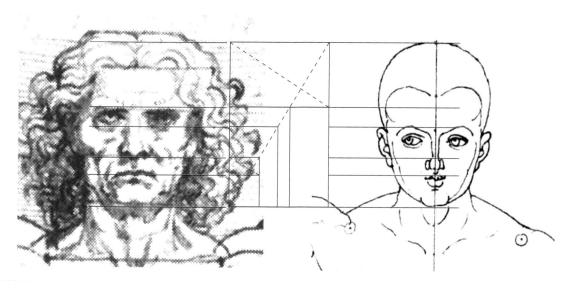

杜勒與達文西在臉部比例繪圖的比較
以達文西〈圓形中的人體〉與杜勒〈人體內接於圓形中〉（右）的頭部細節作比較，達文西所繪的臉部比例符合維楚維斯準則，而杜勒所繪的臉部比例則完全不符。

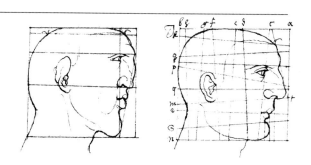

建築上的調和比例

除了以人體比例說明黃金比例，身為建築師的維楚維斯也有關於建築比例的主張。他認為神廟建築的結構必須架構於完美的人體比例之上，各個組成元素彼此間都必需有調和的比例關係；此外，維楚維斯更將「模矩」（module）概念引進建築，如同他之前將人體頭部或腿部長度，以組件測量的方式分析人體比例的作法。此後，此概念橫亙整個建築史，形成極重要的進程。

雅典的「帕德嫩神廟」（Parthenon）便是希臘建築結構呈現調和比例的典型例子。簡單分析帕德嫩神廟的建築立面，是由幾個細分的黃金矩形組成。這些不同的矩形測量出柱頂橫梁、雕飾中楣、山形牆的各項高度。外圍主要矩形的直角框，定出了山形牆的最高點，圖中最小的矩形，剛好是下方柱頂橫梁與雕飾中楣的定位點。

西元前 447-432 年雅典帕德嫩神廟建築與黃金分割關係圖
藉由黃金分割來分析建築本身與黃金分割比例的關係。

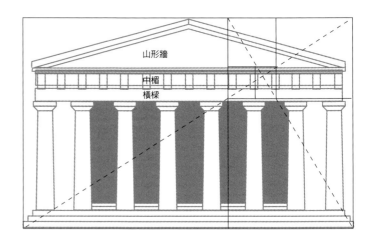

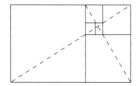

調合細分分析圖
藉由黃金分割的調和概念圖分析建築本身與黃金分割比例的關係。

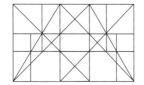

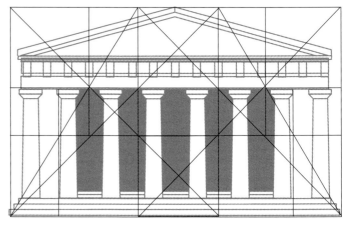

幾世紀後，「神聖比例」（Divine Pro-portion）或稱「黃金分割」的概念，一直被哥德式教堂建築所應用。

在《邁向新建築》一書中，現代建築啟蒙大師柯比意以「巴黎聖母院大教堂」（Notre Dame Cathedral）為例，解釋了矩形與圓形在建築立面上的關係。教堂外圍的大矩形即符合黃金分割比例，該黃金分割矩形涵括了建築立面的主要結構，二次黃金分割矩形則剛好包覆兩座塔樓。而對角校準斜線的交點，就在中央高窗上緣，並穿過教堂正面上方裝飾柱簷的邊角。我們亦可從結構分析圖，看出位於結構中央的前門位置，也是依據黃金分割比例而設。而中央高窗的直徑，恰好是黃金分割下方正方形內切圓直徑的¼。

註：module譯為「模矩」，指建築部件的度量單位。

巴黎聖母院大教堂，1163-1235
藉由黃金分割矩形來分析建築結構及其產生的基準線，會發現整個教堂立面完全符合黃金矩形比例。二次黃金分割矩形的分割線，剛好劃分出雙塔和下方結構，下方結構可被分割成六個相同的矩形，每個皆是黃金矩形。

二次黃金矩形的長方形部分

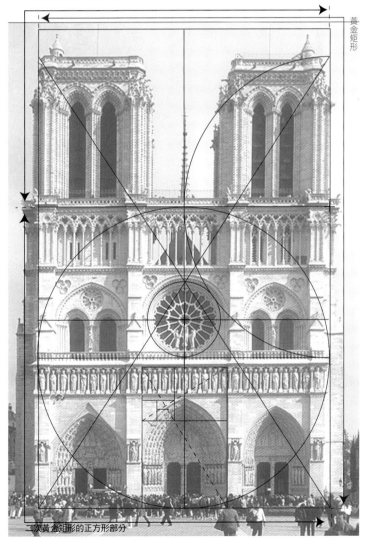

黃金矩形

二次黃金矩形的正方形部分

不同比例的比較
中央圓形高窗的直徑，與建築物立面下半部的內切圓（圖中最大圓）直徑相比，比例正好為1：4。

柯比意的基準線

「建築必須具備『井然有序』的特質，而基準線（Regulating lines）便是達到此目標的工具。使用基準線可必免因隨心所欲而犯下的錯誤，它能幫助設計者有意識地得到滿意的結果。基準線是參考系統，並非一切的解答，選用及架構一套基準線，已成為建築設計過程中不可或缺的一部分。」——《邁向新建築》，柯比意。

柯比意對於幾何結構與數學的興趣，從《邁向新建築》中可以看出。該書談到利用基準線作為產生秩序與美感的必要性需求，也回答了批評者對於「使用基準線便扼殺了想像力，更等於破壞了造物主的美意」這種說法，他說：「歷史證明，從聖像學的記載，以及陶片、石雕作品、羊皮紙卷、手稿、印刷品等，甚至是最原始早期的建築師，都已發展出校準用的工

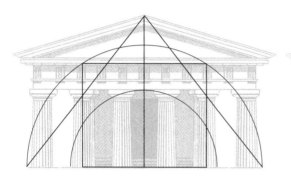 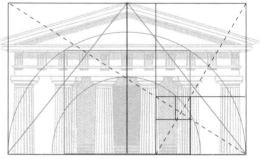

基準線

柯比意以簡單的間隔基準線說明建築高度與寬度的比例，並據此定出門所在的位置、與門在建築立面中該占的比例。整體建築立面被一黃金分割矩形包圍，門的位置及高度由中心線與對角線的交點所定位出。

具，例如手、腳、前臂等方式，讓作品系統化並得以井然有序，因此當時的建築結構的比例便是以人類的尺度為刻度。」

柯比意曾這麼形容容基準線：「一種靈感的決定性時刻，⋯⋯也是建築上不可或缺的操作步驟」。1942年，柯比意出版了《模距：人類對建築與機械共通運用的調和測量》（*The Modulor: A Harmonious Measure to the Human Scale Universally Applicable to Architecture and Mechanics*）一書，則記述了他完整的比例系統論述，包括黃金分割的數學概念與人體比例。

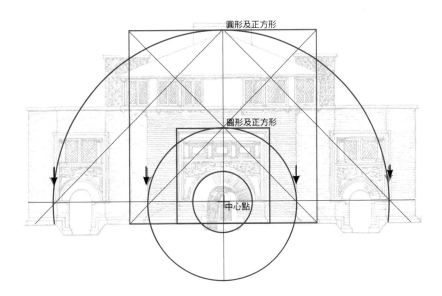

基準線

這棟房屋的立面設計中所使用到的部分基準線，有正方形、圓形及45度角線，如紅線所示。所有的圓形基準線共用同一個圓心，也就是圖面上的中心點，兩個正方形基準線的上邊分別和兩個圓形的上緣相切。最外面的左右兩扇窗戶外緣與最大的圓切齊，入口的比例則由最小的圓定義出。

建立黃金分割矩形

黃金分割矩形符合神聖比例的比值，而導出神聖比例
的方式是取一條直線分為兩線段（如右圖），當線段
AB與線段AC的比值，等於線段AC與較短線段CB的
比值時，此比值約為1.618：1，也可以寫成$\frac{(1+\sqrt{5})}{2}$。

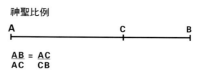

神聖比例

$$\frac{AB}{AC} = \frac{AC}{CB}$$

黃金分割矩形之「正方形建立法」

1. 先建立一個正方形。

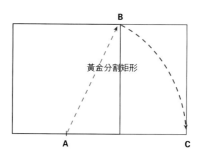

2. 從正方形下邊中點A畫一條斜線至右上角B
 點，以這條斜線為半徑（圓心為A）畫出與
 正方形下邊延伸線相交的C點，並將矩形
 延伸至C點，所產生的小矩形加上原來的
 正方形，即為一黃金分割矩形。

黃金分割矩形

3. 黃金分割矩形可以再被細分。分割原黃金
 矩形後得到一個較小的黃金分割矩形，稱
 之為「二次黃金矩形」。細分之後留下的正
 方形區域又稱「磬折」（gnomon）黃金矩
 形。

正方形
（磬折）

二次黃金矩形

4. 此細分過程可以無止境地延伸下去，一再
 產生比例更小的矩形加上正方形。

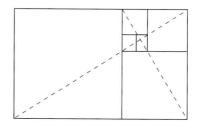

黃金分割矩形的獨特處在於細分後除了得到更小的二次黃金矩形，每次分割也同時留下一個比例更小的正方形區域。這種特殊的細分方式，讓黃金分割矩形可以產生令人熟悉的「正方形迴旋」（whirling square），也就是以逐漸縮小比例的正方形邊長為半徑，畫出的螺旋紋路。

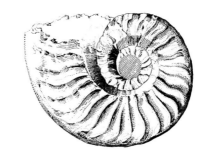

建立黃金分割螺紋

由黃金矩形分割圖來看黃金分割螺紋的建立，以細分後剩下的正方形邊長為半徑畫出圓周，並將每段圓周連結起來，即成一黃金分割螺紋。

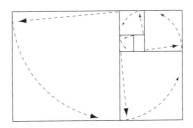

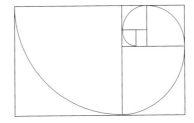

等比正方形（proportional squares）

從黃金分割細分圖所產生的正方形，其比例依相同黃金分割比例逐漸縮小。

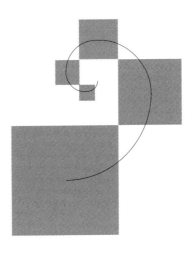

黃金分割矩形之「三角形建立法」

1. 先建立一直角三角形，其高與底的比例為
 1：2。以線段DA為半徑畫出圓弧（圓心為
 D）與三角形斜邊交叉於E點。

2. 以CE為半徑畫出圓弧（圓心為C）與三角
 形底線交叉於B點。

3. 從B點作一垂直線與三角形斜邊相交。

4. AB與BC即是黃金分割矩形的長邊和短邊
 邊長，線段AB與BC的比值，就是黃金分
 割比例的1:1.618。

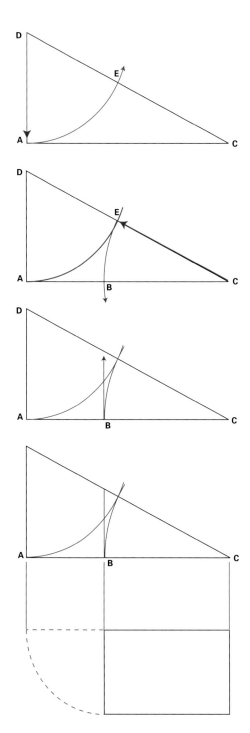

黃金分割比例

利用切割三角形的方式來建立黃金分割比例，可以定義出黃金分割矩形的邊長，此外，我們還可藉此方式繪出一連串基於黃金分割比例所產生的圓形與正方形，如下圖所示。

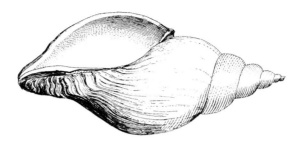

直徑：**AB=BC+CD**
直徑：**BC=CD+DE**
直徑：**CD=DE+EF**
依此類推

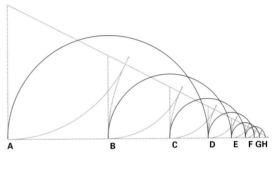

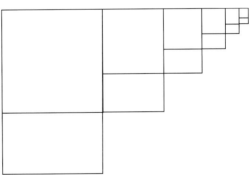

黃金矩形	+	正方形	=	黃金矩形
A	+	B	=	AB
AB	+	C	=	ABC
ABC	+	D	=	ABCD
ABCD	+	E	=	ABCDE
ABCDE	+	F	=	ABCDEF
ABCDEF	+	G	=	ABCDEFG

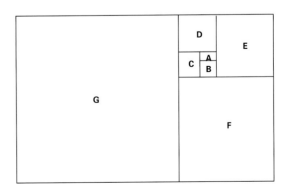

圓形與正方形的黃金分割比例

以三角形推演出黃金比例的方法，亦可產生一系列符合黃金比例的圓形和正方形。

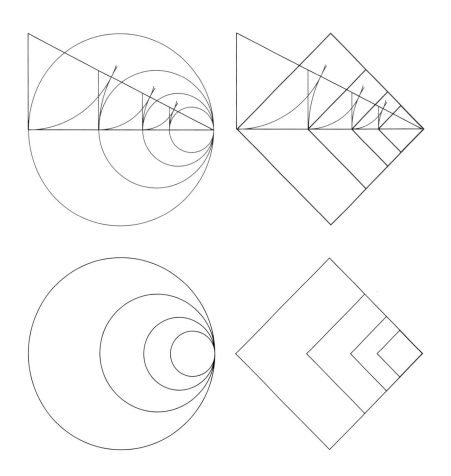

黃金分割與費氏數列

黃金分割特有的比例，與費氏數列的一系列數字性質相近，此數列依引入者費布那西（Fibonacci，本名Leonardo of Pisa）命名，並於約八百年前與十進位數學系統一起引入歐洲。在此數列1, 1, 2, 3, 5, 8, 13, 21, 34……，數字的推演是由前兩個數字相加，而得到其後的數字。舉例來說，1+1=2，1+2=3，

2+3=5……依此類推，而此數列間的比例非常接近黃金分割。此數列中，各數字間的比值會逐漸趨近於黃金比例，第15個數字後的任何數字除以它後面一個數字的比值均為0.618（取到小數點後3位），而除以它前面一個數字則會得到1.618（取到小數點後3位）的比值。

費氏數列

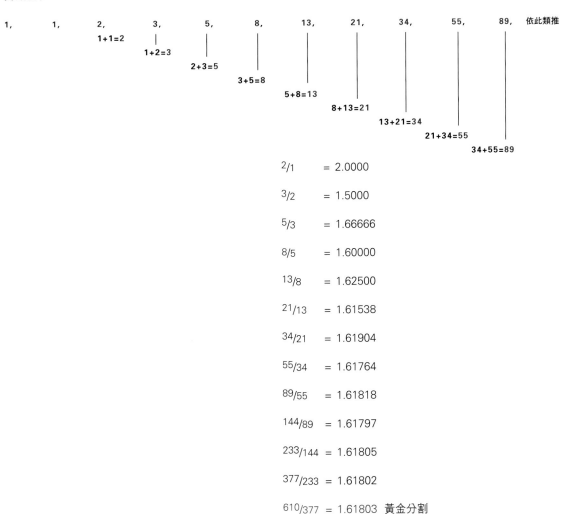

$$^2/_1 = 2.0000$$

$$^3/_2 = 1.5000$$

$$^5/_3 = 1.66666$$

$$8/5 = 1.60000$$

$$^{13}/_8 = 1.62500$$

$$^{21}/_{13} = 1.61538$$

$$^{34}/_{21} = 1.61904$$

$$^{55}/_{34} = 1.61764$$

$$^{89}/_{55} = 1.61818$$

$$^{144}/_{89} = 1.61797$$

$$^{233}/_{144} = 1.61805$$

$$^{377}/_{233} = 1.61802$$

$$^{610}/_{377} = 1.61803$$ 黃金分割

黃金分割三角形與橢圓形

黃金分割三角形是一個等腰三角形，其長短邊的比值具有與黃金分割矩形相同的比例，又稱為「莊嚴三角形」（sublime triangle），這也是多數人直覺上較偏好的三角形。從正五邊形裡就可找出此三角形，它的頂角是36度，兩底角均為72度。正五邊形每個頂點與其相對邊的另外兩個頂點相連，就會找出黃金分割三角形，而兩個黃金分割三角形相交之下還會再產生「二次黃金分割三角形」。重複這種連接方式，則

可得到五角星形。而我們也可利用正十邊形，連接中心點與任兩相鄰頂點，進而產生出一系列的黃金三角形。

黃金橢圓形也展現出與黃金分割矩形及黃金分割三角形相似的美學特質。如同黃金矩形一般，黃金橢圓形的長軸與短軸比例也是1:1.618。

利用正五邊形建立黃金分割三角形

在正五邊形中，連接底部兩端點至正五邊形對角頂點，即產生兩底角為72度，頂角為36度的黃金分割三角形。

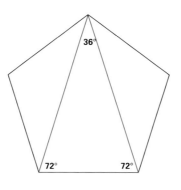

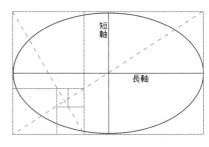

黃金分割橢圓形內接於黃金分割矩形中。

利用正五邊形建立二次黃金分割三角形

正五邊形的結構亦可產生二次黃金分割三角形，方法是將底角連至另一端的頂角。

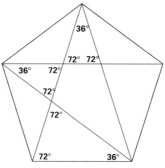

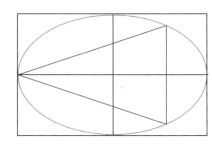

黃金分割三角形內接於黃金分割橢圓形中，而黃金分割橢圓形則內接於黃金分割矩形中。

利用正十邊形建立黃金分割三角形

在正十邊形，連接任兩相鄰頂點與中心點，即可產生一黃金分割三角形。

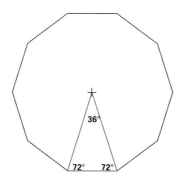

五角星形的黃金分割比例

正五邊形的對角線連結所形成的五角星形，
其中央部分可形成另一個正五邊形，依此類
推。利用黃金分割原理所產生的這種更小的正
五邊形與五角星形的過程，稱為「畢氏音階」
（Pythagoras's lute）。

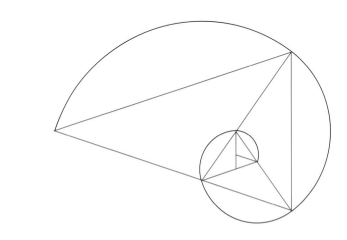

利用黃金分割三角形建立黃金分割螺紋

黃金分割三角形本身可再細分出一系列更小的
黃金分割三角形，作法是畫出底角的角平分
線，與腰相交後形成新的36度頂角等腰三角
形，依此類推。若是以角平分線為半徑畫出圓
弧，連結後又可形成黃金分割螺紋。

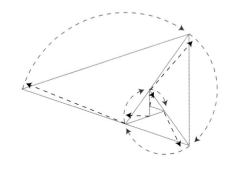

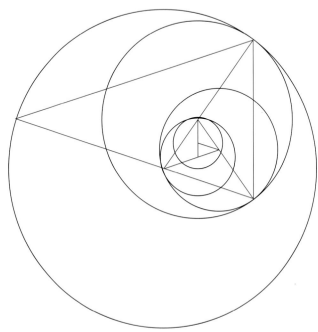

黃金分割動態矩形（golden section dynamic rectangles）

所有的矩形可以區分為兩類：有理數比值分數形成的靜態矩形，如½, ⅔, ⅓, ¾等。無理數比值分數形成的動態矩形，如$\sqrt{2}$, $\sqrt{3}$, $\sqrt{5}$, Φ（黃金分割比例）等。靜態矩形無法細分出外觀令人視覺愉悅的比例，其細分狀態有可預期的規律且缺乏變化；然而，動態矩形卻可以無限分割出令人視覺愉悅的「調和細分」

（Harmonic Subdivision）與外觀比例，因為它們的比例是由無理數所組成。

要將動態矩形分割為一系列調和細分的過程相當容易，我們可從相對角畫出對角線，然後以平行線與垂直線構成的網絡來分割矩形。

黃金分割動態矩形

這些圖表出自《藝術與生活中的幾何學》（*The Geometry of Art and Life*），書中畫出黃金分割矩形中的調和細分。左排紅線條矩形代表的是黃金分割矩形結構的部分；中排交錯著紅灰色線條的矩形，是以紅線條表現黃金分割矩形結構，並以灰色線條標示調和細分。而右排黑色線條矩形，則只顯示出調和細分後的情形。

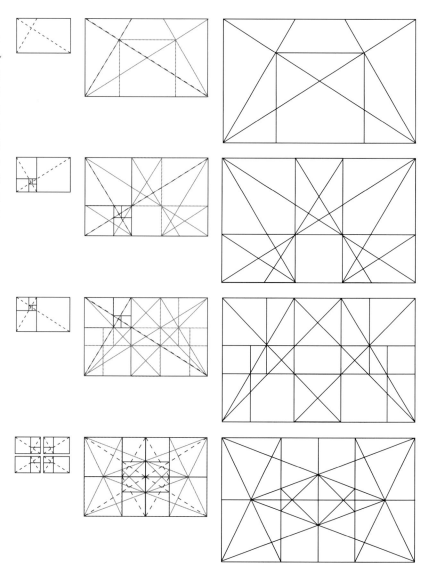

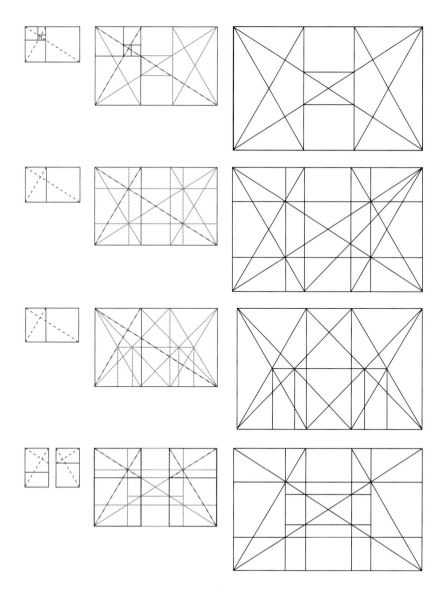

建立 √2 矩形

√2矩形具有可以無限細分出更小√2矩形的特殊屬性，也就是說，當√2矩形被均分為一半的時候，結果將產生兩個√2矩形，而當√2矩形被分成4等分的時候，其結果將會產生4個√2矩形，依此類推。

以正方形建立 √2 矩形的方法

1. 首先建立一個正方形。

2. 在正方形內畫出對角線，以此對角線為半徑畫圓，圓周與正方形底線的延長線相交，以交點與正方形邊長封閉形成新的較大矩形，此較大矩形即為√2矩形。

√2 矩形的細分過程

1. √2矩形可被細分為更小的√2矩形。由矩形對角線交點作垂直線，分出兩個較小的√2矩形，以此方法可繼續細分出更小的√2矩形。

2. 整個過程可以不斷重複，產生無限個系列√2矩形。

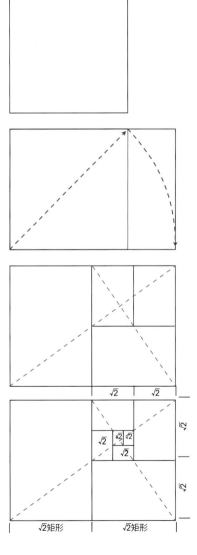

以圓形建立 √2 矩形的方法

1. 另一個建立 √2 矩形的方法，是由圓形的內接正方形來著手。

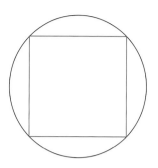

2. 從正方形兩對邊延伸出與圓周相接的兩個小矩形，加上原本的正方形所形成的較大矩形即為 √2 矩形。

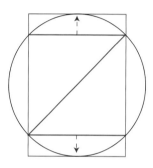

√2 矩形遞減螺紋（diminishing spiral）

藉由連接細分後的二次矩形對角線，來建立 √2 矩形遞減螺紋。

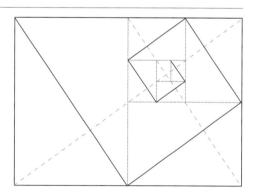

√2 矩形的等比關係

持續細分 √2 矩形可產生具有等比關係、更小的 √2 矩形。

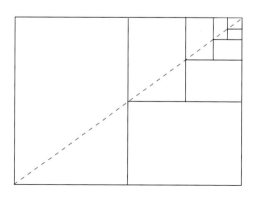

DIN 標準紙張比例

由於 √2 矩形具有無限細分出更小等比矩形的特性，因此 DIN 德國工業標準（Deutsche Industrie Normen）以 √2 矩形作為紙張尺寸系統的基礎規格。不僅如此，本書所舉大部分的歐洲海報範例，也都有相同的尺寸比例。將整張紙對折一次，可產生半張紙幅，又稱對開。將整張紙折4次之後，就得到4張（或說8頁），依此類推。這種紙張尺寸系統運作起來效率高，也讓紙張的使用上絲毫不浪費。擁有豐富海報傳統的歐洲城市，多半都有符合此種尺寸比例的街道海報張貼區。√2 矩形不僅具有減少浪費的功能性，同時也有依黃金分割而產生的美學特性。

√2 動態矩形

除了黃金分割矩形，√2矩形也是動態矩形的一種，因為就像黃金分割矩形一樣，√2矩形可以產生一系列的「調和細分」與構圖組成，且其比例均來自原先的矩形。

利用√2矩形分割出調和細分的方法是，先畫出對角線，然後以平行線與垂直線構成的網絡，連接到邊與對角線，根號矩形就能細分出相同數量的二次根號矩形（√2矩形可分為兩個√2矩形、√3矩形可分為三個√3矩形……依此類推）。

√2 矩形的調和細分
左圖將√2矩形分割為16個更小的√2矩形，右圖則將√2矩形分割成4個直列區域以及相鄰三角形。

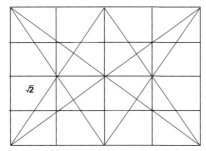

左圖將√2矩形分割為9個更小的√2矩形，右圖則將√2矩形分割成3個較小的√2矩形以及3個正方形。

 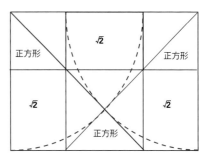

左圖將√2矩形細分為5個更小的√2矩形加2個正方形，右圖則分割成2個√2矩形。

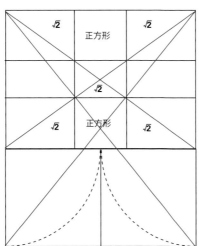 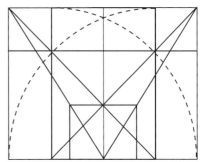

√3 矩形

正如 √2 矩形可再分割成其他相似的矩形，√3、√4、√5 矩形的屬性亦同，這些矩形都可從水平或垂直方向加以細分。√3 矩形可被細分成3個垂直的 √3 矩形，而這些垂直的矩形可再被細分成3個水平的 √3 矩形，依此類推。

√3 矩形具有能夠建立正六邊形的特性，正六邊形就是雪花、蜂巢的基本結構，也常出現在自然界許多晶體琢面上。

建立 √3 矩形

1. 先建立一個 √2 矩形。

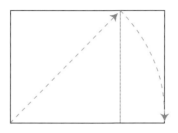

2. 畫出 √2 矩形的對角線，以此對角線為半徑畫圓，圓周與矩形底邊的延伸線相交，以交點與矩形邊長封閉形成一個新的較大矩形，此較大矩形即為 √3 矩形。

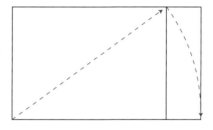

√3 矩形的細分

√3 矩形可被細分為更小的 √3 矩形。將矩形分為三等分，形成3個 √3 矩形，繼續將此細分後的矩形，再三等分成更小的 √3 矩形。整個過程可以不斷重複，並產生出無限個系列 √3 矩形。

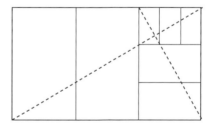

正六邊形的建立

從 $\sqrt{3}$ 矩形建立正六邊形，作法是原地旋轉矩形，直到旋轉前和旋轉後的兩個矩形的邊角相接，就會出現正六邊形。

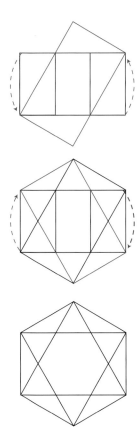

√4 矩形

建立 √4 矩形

1. 先建立一個 √3 矩形。

2. 畫出 √3 矩形的對角線,以此對角線為半徑畫圓,圓周與矩形底邊的延伸線相交,以交點與矩形邊長封閉形成一個新的較大矩形,此較大矩形即為 √4 矩形。

√4 矩形的細分

√4 矩形可被細分為更小的 √4 矩形。將矩形分為四等分,形成四個 √4 矩形,繼續將此細分後的矩形,再四等分成更小的 √4 矩形。整個過程可以不斷重複,並產生出無限個系列 √4 矩形。

√5 矩形

建立√5 矩形

1. 先建立一個√4矩形。

2. 畫出√4矩形的對角線，以此對角線為半徑
 畫圓，圓周與矩形底邊的延伸線相交，以
 交點與矩形邊長封閉形成一個新的較大矩
 形，此較大矩形即為√5矩形。

√5 矩形的細分

√5矩形可被細分為更小的√5矩形。將矩形分
為五等分，形成4個√5矩形，繼續將此細分
後的矩形，再五等分成更小的√5矩形。整個
過程可以不斷重複，並產生出無限個系列√5
矩形。

以正方形建立√5 矩形

另一個建立√5矩形的方法，是從正方形著
手，由正方形底線中點畫線至對角，以此對角
線為半徑畫圓，圓周與矩形底線的延長線相
交，再將正方形延伸至交點形成較大矩形即
可。

兩側所延伸出來的小矩形均為黃金矩形，當中
的任一個黃金矩形加上正方形，亦為黃金矩
形。而這兩個黃金矩形加上正方形，即為√5
矩形。

各種根號矩形的比較

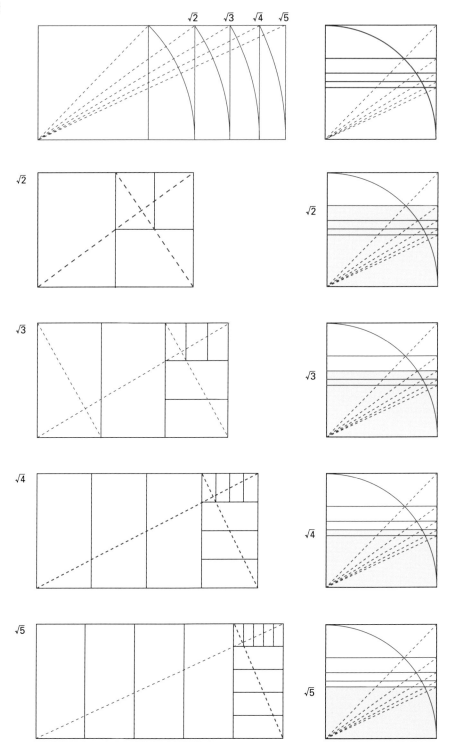

設計上的視覺分析

在此引用一段柯比意的見解來分析圖像設計、插畫、建築及工業設計的原理，簡直再貼切不過了。在《模矩：人類對建築與機械共通運用的調和測量》一書中，柯比意以一個巴黎年輕人的身分，寫下了他的「啟示」：

「某天，在他巴黎小住所的油燈下，一些圖畫明信片散落在他的桌上。他的眼光流連在一張米開朗基羅的羅馬神殿圖片上，他旋轉另一張明信片，面朝下，直覺地將某個邊角（一個直角）投射在神殿立面上。突然間，他又被一個熟悉的事實重新喚醒：直角位置掌控了整體結構。這點對他來說無疑是個啟示、一種確定性推論，接著他對塞尚（Cézanne）的畫作進行測試，竟然也得到同樣的結果。但他懷疑自己的結論，因為這樣一來，就表示藝術創作的組成結構，存在著可依循的規則。這些規則明顯而微妙，可能是有意識而為，或只是把司空見慣的事平凡地運用出來而已。當然，它們也可能是隱含在藝術家的創意直覺中，所表現出來的和諧形式；而米開朗基羅極可能是基於本身不凡的天賦，而自覺地作出了這種先入為主的設計。

後來，有本書更讓他確立信念：法國史學家奧古斯特·肖阿西（Auguste Choisy）的《建築史》（History of Architecture）談到「服膺基準線」的相關內容。也就是說，真的有基準線掌控結構這種事？

1918年他開始認真的作畫。一開始是兩幅隨興所至的創作，1919年創作的第三幅畫則是以井然有序的構圖填滿整個畫板，結果算是不錯。接著他的第四幅畫將第三幅畫以改良的方式重新呈現，以有系統的方式統合與收束畫作元素，結果充滿了結構的美感。然後就是1920年所畫的一系列作品，於1921年在德魯葉畫廊（Galerie Druet）展出，這些畫作結構都確實是以幾何學為基礎所建立，結合了兩種數學邏輯，也就是直角位置與黃金比例。」

柯比意所得到的「啟示」，對於所有的藝術家、設計師與建築師而言相當具有價值。能掌握幾何學裡重要的原則，進而為創作帶來完整的結構觀念，確實可讓作品各元素在視覺上得到具歸屬感的整體性。而藉由對幾何學、系統化與比例關係等原理的揭示，也讓我們能更進一步了解許多藝術家或建築師作品中的意圖與緣由。不論幾何結構的使用是隨性的直覺反應，或執意深思熟慮後的結果，都提供了一套理解作品的方法與合理依據。

幾何解析的過程

任何藝術創作、建築、產品或平面設計，都可藉由幾何解析來驗證帶給結構和諧的比例系統和基準線。此解析無法包括創作的概念、文化背景、表現手法，然而，透過比例和校直等計量性的工具，卻可一覽無遺整體創作的原則，並再三證實觀者明顯的直覺反應。

幾何解析的價值在於探索一切隱藏於藝術家、建築師、設計師構思之中的設計理念和原則。它們是引導整體構圖的關鍵，為如何排列構圖元素提供深入的了解。幾何解析是一場調查、實驗，和發現的過程，沒有一定的規則，只有一系列發展和使用了好幾個世紀的構圖方式。

柯比意的基準線論述對幾何解析至關重要，它確認了和諧的構圖當中不可或缺的相互關係。有些作品可能不完全符合傳統的比例系統，但利用基準線可以分析配置元素間的相互關係。這些基準線透露出元素之間的對齊位置，結構原則，和視覺方向。

本書中所討論的作品得以雀屏中選的原因，在於可以透過幾何學將它們抽絲剝繭，獲得更深一層的領悟。建築師尤其通曉幾何學，他們的作品深受善用比例系統的好處，本書中許多家具、產品、以及建築均出自建築師之手。許多平面設計師也很注意比例系統及其在設計上的應用，傳單、海報等所利用到的 $\sqrt{2}$ 矩形標準用紙，更明顯傳達出比例之於設計的影響力。

幾何解析：比例

比例是作品的構圖核心，由它產生一連串不只介於長與寬之間的視覺關連，還有個別元素在整體構圖中的相互關係。極少觀者會認出特定比例的存在，但他們感受得到和諧。

簡單地說，比例就是一矩形的長寬比，最常見的系統包括黃金分割比例的1:1.618，$\sqrt{2}$的1:1.41，另外還有1:2、2:3、3:4等等。比例可以用數學方法計算而得，或拿一個現成的結構圖來參考。數學計算就是用矩形的長邊除以短邊，必要時可以測量到小數點後幾位。舉例，長邊=20”，短邊=10”，長邊/短邊=20/10，這個矩形的比例就是2:1

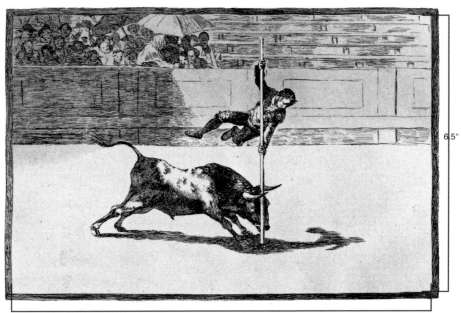

6.5"

10.06"內框尺寸

〈鬥牛20〉 Tauromaquia 20, 1815-1816——哥雅（Goya）

哥雅的蝕刻版畫捕捉了鬥牛士展現鬥牛特技的動力美學。他師法早期的大師作品，被喻為最後一位古典主義畫家之一。哥雅了解並運用比例系統的可能性很高，他依照古典風格布局構圖元素，很明顯地，畫面上直立的長竿以及鬥牛士、公牛等主角，和他們呈現的姿勢，都經過謹慎地擺置。

版畫的內框所測量出的長寬分別是10.06” x 6.5”。運用數學方法計算比例，10.06/6.5=1.55，得到的比值是1:1.55，非常接近黃金分割比例的1:1.618。

幾何解析：比例

黃金分割矩形

由於比例接近黃金分割比例，將黃金分割結構圖與畫重疊，確實幾乎相符，整體構圖也呼之欲出：

1. 對角線隨著鬥牛士身體的角度從頭部向下到肩膀，延伸到腿部，穿過公牛的後腳。
2. 直立的長竿正好位於二次黃金分割矩形的左側長邊。
3. 鬥牛士的頭部落在最小的二次黃金分割矩形之內。
4. 二次黃金分割矩形所產生的正方形上緣對齊競技場觀眾圍牆。

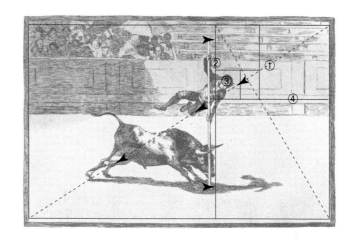

翻轉的黃金分割矩形

疊上一個翻轉的黃金分割矩形，我們看出了更多構圖資訊：

1. 反對角線掠過鬥牛士的腳板，沿著公牛拱形的頸背，擦過牛角，掠過地面的牛角陰影。
2. 公牛尾尖落在二次黃金分割矩形的對角線上。
3. 構圖的中心點位置，落在公牛展現動感的頭部和鬥牛士騰空表演的雙腿之間——那是塊令人屏息的空間。競技場觀眾圍牆的地平面位於中心點。

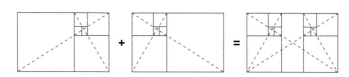

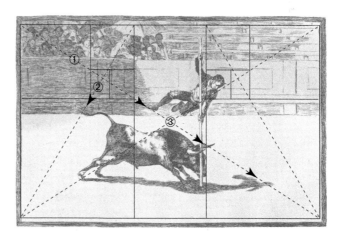

幾何解析，構圖格線

看起來哥雅的〈鬥牛 20〉似乎有一個可以用黃金分割矩形加以分析的構圖安排，但這不見得就排除了其他也可能存在的組織方式。黃金分割解析裡，對角線所產生的影響力最大，而這條斜線也會出現在格線結構之中。鬥牛士的直立長竿和黃金分割結構圖對齊得非常接近，但並非完全吻合。作品中出現如長竿的顯性直向元素，加上競技場觀眾圍牆的顯性橫向元素，便足以透露另外有交替性的構圖組織存在。以下圖詳述尋找格線的步驟。

找出最初格線

要尋出一件藝術創作或設計作品的格線結構，首先要找到顯性的直線和橫線。哥雅的構圖上有一條非常顯性的直線，就是鬥牛士的長竿，而顯性的兩條橫線是競技場觀眾圍牆。以此三條線做為出發點，尋找可能的格線結構。

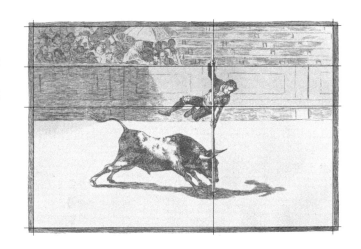

建立格線結構

如右上圖所示，利用已知可能存在的格線，接下來的格線結構即可逐漸成形。此例恰好符合 5 x 5 的格線結構。5 x 5 的結構是非對稱性的，因此鬥牛士和長竿順著右邊數來第二欄的欄線對齊。公牛被圈在競技場地的四格視窗之內，而競技場圍牆的一部分以及觀眾席占據上方兩列。

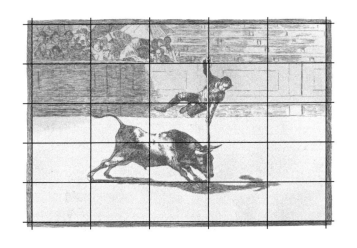

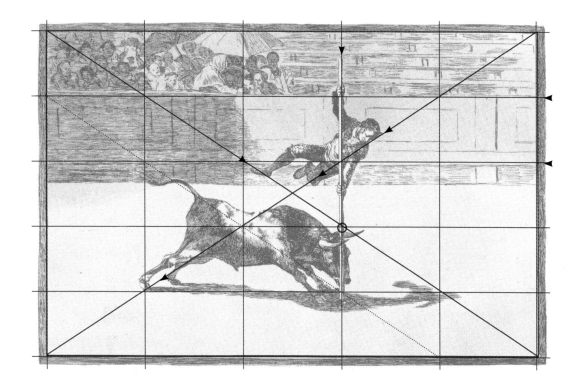

格線和對角線解析

鬥牛士和公牛的角度與對角線有著直接關係,長竿定位在直向格線上,橫向格線畫出競技場圍牆和觀眾。格線結構裡每一塊矩形的長寬比和整張畫的長寬比相同,因此對角線正好也能穿過格線的對角。

黃金分割點(golden section point)

二次黃金矩形的正方形和下一個二次黃金矩形的內部交會點稱為「黃金分割點」。此點具非對稱性,位於畫面中央靠右稍低。文藝復興時代的畫家將此點視為構圖時擺放重頭戲的最佳位置。

黃金分割點的概念適用於任何矩形。要找到黃金分割點,先將矩形劃分為 5 x 5 的格線結構,黃金分割點就位於右邊數來第二欄和下方倒數第二列的交會處。無論矩形的比例為何,自左上到右下的對角線都會穿越此黃金分割點。哥雅版畫的黃金分割點,如右圖紅圈處,恰好棲息於公牛角之上。

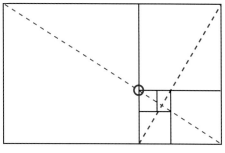

黃金分割點

矩形內的黃金分割點

幾何分析：矩形方格化（rabatment）

矩形方格化，亦稱「懶惰鬼黃金分割」，十分類似黃金分割結構。矩形方格化是一種構圖方式，將一個和矩形的短邊等長的正方形分別置入作品的左面和右面，利用因此而生的直線和對角線創造作品結構。每一個橫向矩形都可以用左右兩個重疊的正方形來劃分，直向矩形則可用上下兩個正方形來劃分。矩形方格化的結構表現非對稱性，協助畫家以吸引視覺的方式擺放構圖元素，呈現元素、定位、和矩形之間的和諧。左右兩個方格的重疊處所形成的直向矩形可以做二次方格化，產生上下兩個方格，形成橫線。

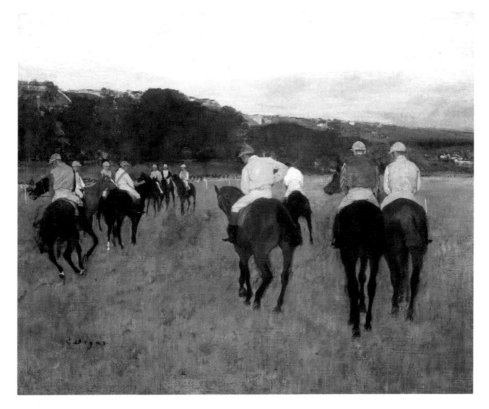

〈隆夏的賽馬〉Racehorses at Longchamp, c.1873-1875——竇加（Hilaire-Germain-Edgar De Gas）

竇加曾在巴黎美術學院（LÉcole des Beaux-Arts in Paris）研讀繪畫，後來他前往義大利研究並學習臨摹拉斐爾（Raffaello Sanzio da Urbino）和波提且利（Sandro Botticelli）等古典大師的畫作。他最為人稱道的作品很多是關於芭蕾舞者的描繪，然而賽馬亦是另一個他所鍾愛的題材。

矩形方格化

這幅畫運用了矩形方格化的構圖法做元素排列。前景靠右的一雙賽馬騎士被左側的方格右邊線隔開，右側的方格左邊線劃分了靠左聚集的7位騎士。由兩個方格所產生的4條對角線順著靠左成群與靠右成雙的馬匹和騎士，交叉圍繞他們。此畫的中心人物，穿粉色絲質衫的騎士，位於垂直中心點右側，其頭部搭在2條對角線的交點上。

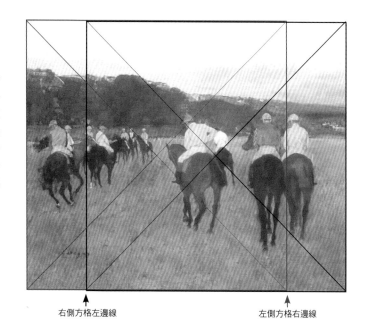

右側方格左邊線　　　　　　左側方格右邊線

橫向矩形

左側方格

右側方格

兩側方格重疊

二次矩形方格化
（Secondary Rabatment）

如上圖所示，矩形方格化所產生的左右正方形在重疊處形成一個直向矩形，在此矩形中置入上下2個正方形做二次方格化，2條橫線因應而生包圍構圖中心，劃分上方的小山和天空及下方的草地。

二次方格化產上下方格

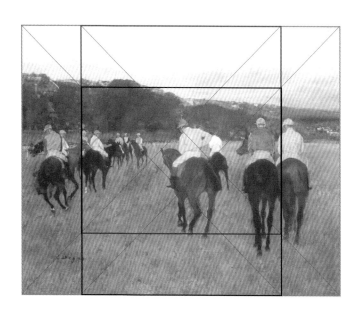

幾何解析：對角線和中心點

對角線是再簡單不過的視覺解析工具，它能展現變化並提示方向和動作。任何正方形或矩形的對角線，在整體構圖的中央交叉，成為組織布局的工具。古典繪畫往往將斜線和元素順著對角線對齊，讓它們循線進入觀者的眼睛時看起來舒適合理。

中心點是關鍵位置，因為兩條對角線同時交叉穿越，自然而然吸引視線。下圖，艾伯特·巴特松恩（Albert Baertsoen）的油畫作品〈根特的夜晚〉（Ghent, Evening, 1903），物件的配置呈現非對稱性。值得玩味的是，駁船的划槳架恰好懸於中心點上，令觀者不自覺地產生視覺停頓。

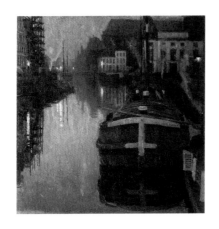

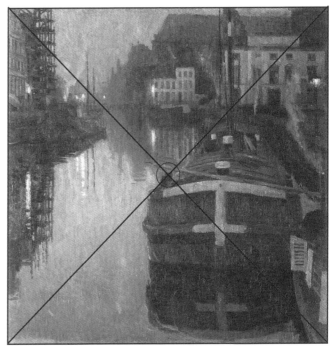

〈根特的夜晚〉——艾伯特·巴特松恩

不經意的觀者甚少察覺對角線的存在，但它在此畫中的角色卻頗為吃重。油畫布的尺寸近乎正方形，觀者的注意力聚焦在運河、船、城市，而非整體構圖的比例。位於前景的駁船面積最龐大，一條對角線緊沿駁船左側向下穿越作品中心點，亦即隆起的划槳架，另一條對角線從建築物頂端往下貫穿月亮。

幾何解析：三分定律（ the rule of thirds ）

以奇數方格構圖時，它們能激發非對稱性的張力，為作品帶來引人入勝的視覺饗宴。「三分定律」表達的是，當一個矩形或正方形被平均分割成 3 x 3，畫面中的 4 個交點是最理想的焦點位置。藝術家或設計師運用構圖的布局和距離來決定這 4 個點的重要性。

藝術家或設計師掌握三分定律，將注意力的焦點放在最順理成章的地方，自然而然地支配構圖空間。元素不一定要恰巧落在交點上，只要在附近，就會吸引注意力。

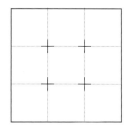

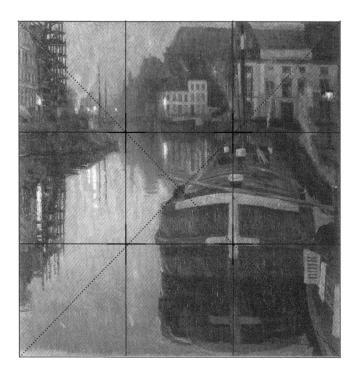

三分定律的格線結構

將 3 x 3 的格線結構套進〈根特的夜晚〉，顯示出的結構帶來更多深入的了解。建築物及其水中倒影占據左欄。駁船船尾被右欄的左邊線切成兩半，船上的白色油漆線對齊右下的格線交點。有一道光線的水中倒影正好位於左下的格線交點下方。位在上方的兩個格線交點，一個落在水中，一個停在船頭。左右對角線各自穿越兩個交點。

維也納椅（14號椅）Vienna Chair Model No. 14, 1859──麥可・索涅特（Michael Thonet）

麥可・索涅特設計的「14號椅」，一般稱為「維也納椅」，自1859年問世以來揚名國際。它的成功來自集於一身的優勢：日益精進的曲木技術，效率提升的生產組裝線，加上椅子本身重量輕巧，經久耐用，而且售價反應低成本高效益，一張只要3 gulden（十七到十九世紀，通用於荷蘭、德國、奧地利的金幣）。索涅特於1830年代首度發表彎曲木材的工藝技術，於1842年榮獲專利。1851年他在倫敦水晶宮推出家

具設計展之後，索涅特家具便如火如荼轟動全球。他的曲木工藝為二十世紀藉由奧瓦・阿爾托（Alvar Aalto）和查爾斯・伊姆斯（Charles Eames）的彎曲和塑型夾板，密斯・凡德羅（Mies van der Tohe）和馬塞爾・布勞耶（Marcel Breuer）的鋼管彎曲技術所設計的家具奠定了根基。

隱藏在索涅特家具背後的是一股渴望追求品質高貴，

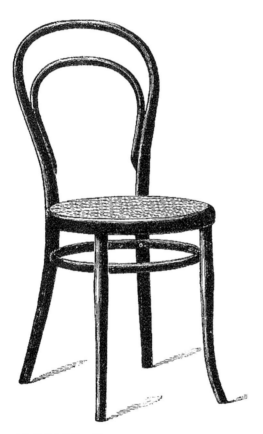

索涅特維也納椅14號
圖片摘自《索涅特目錄》

維也納椅延伸造型
衍生自維也納椅的另外三種
造型：20號，29號，31號。

設計和生產卻不貴的動力。在這個主張之下，家具的功能排除裝飾性，純粹訴求實用。維也納椅可以被拆解成6個組件運輸：一個裝有壓縮脹圈（compression ring）的圓藤椅墊，兩支前椅腳，一支後椅腳和椅背連成一體的單環拱形大木桿，另一支鑲接於大木桿內側，輔助支撐的單環拱形小木桿，以及一個輔助椅腳固定的圓木環。維也納椅一直備受喜愛，它的衍生造型也已經超過了一百種。

維也納椅簡單優雅十分迷人，構造中的每一個組件都有存在的必要性。椅子的比例和諧，線條詩意流暢，觀者自然地隨著站立如喇叭狀的四支錐形腳向上瀏覽整個椅背圈。雖然材料是堅硬沉重的木頭，整體的曲線和圓形的椅墊卻讓人很想親近並坐下來。

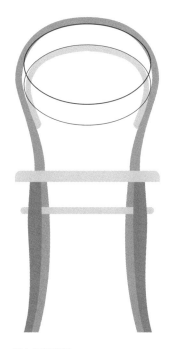

黃金分割橢圓

形成椅背構造的兩條曲線是黃金分割橢圓。這個形狀有可能不是刻意設計的，而是曲木製程中，木頭最適合的自然曲度。曲木的過程，首先將一塊矩形木材車成需要的形狀，將其浸泡於水中，經過蒸氣加熱軟化，最後放入模型中彎曲並使之定形。

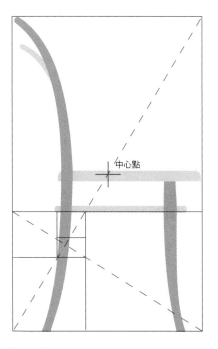

中心點

黃金分割矩形

椅子的側視圖恰好符合黃金分割矩形。輔助固定四支腳的圓木環正好落在二次黃金分割矩形的邊線上，內圈椅背的末端也很靠近黃金分割矩形的正方形。

「女神遊樂廳」海報　Folies- Bergère, 1877──喬爾斯‧謝瑞（Jules Chéret）

「女神遊樂廳」海報是為巴黎著名的歌舞雜耍演藝劇場而設計，設計者喬爾斯‧謝瑞是法國新美術運動的代表人物，這幅迷人且富動態美的作品，成功地捕捉住一群舞者的舞動瞬間。乍看之下，整體構圖似乎漫無意識，並未具特定幾何圖形，但若仔細檢視，便會發現畫面中細心經營的視覺結構：各舞者所擺出的肢體位置，相當接近一個內接於圓形中的正五邊形。

將正五邊形的內部作細分，可建立一個五角星形，而此依五角星形內部，會形成一更小的正五邊形，值得注意的是，五角星形內的各個三角形，長短邊的比值恰為黃金分割比例 1:1.618。整張海報中心點位於女舞者的臀部，男舞者們抬腿，剛好構成三角形，也就是五角星形的頂點，框住了女舞者的位置。伸展的肢體與肩膀，都經由幾何結構的構圖方式，精心安排好它們的位置。

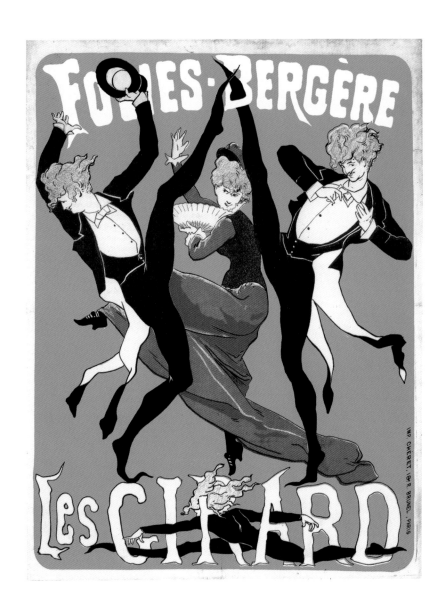

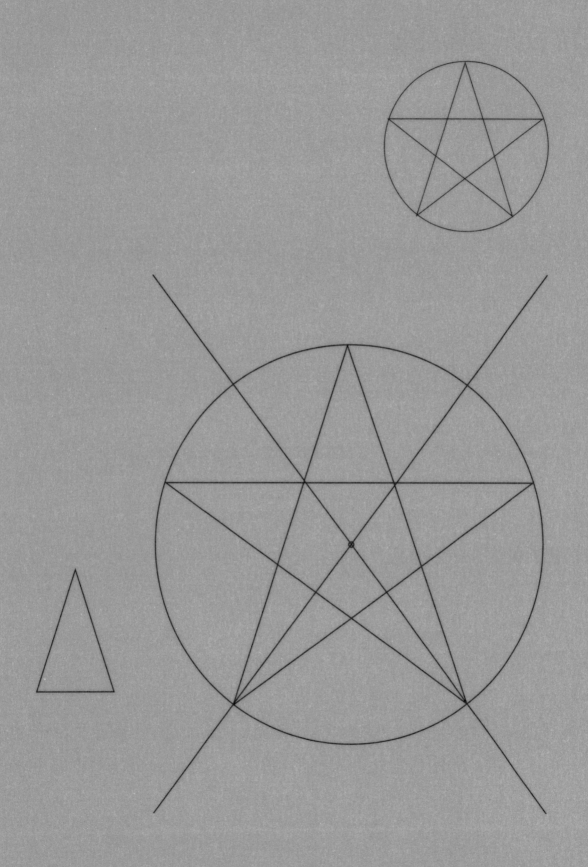

五角星形

正五邊形細分後會得到內接的五角星形，此五角星形中心又出現一較小的正五邊形。黃金分割在五角星形內的展現為：內部各三角形皆是等腰三角形（線段B＝線段C），而底邊A與B或C的比值恰為1:1.618，亦即黃金分割比例。

解析

這三個舞者肢體先內接於圓形中，然後繪出內接五角星形，最後再形成更小的五邊形，中心點則落在女舞者的臀部。甚至在海報下方小精靈似的人物，也同樣細心安排於整體結構之中，其頭部的高度，恰好接在五邊形底部與圓形之間。

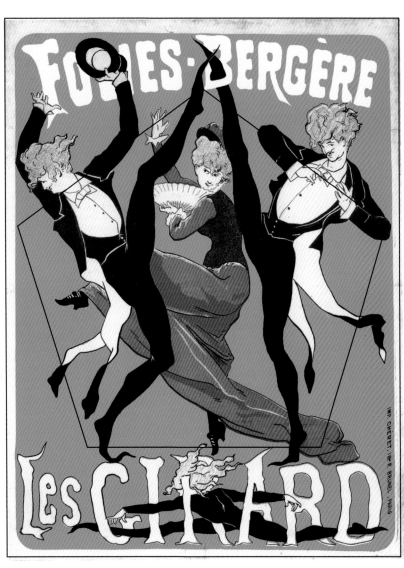

黃金分割三角形

兩個男舞者抬腿所形成的三角形，同樣也是黃金分割三角形。

〈在阿涅爾戲水〉Bathing at Asnières, 1883──秀拉（Georges-Pierre Seurat）

秀拉在歐洲美術的發祥地──巴黎藝術學院接受正統美術教育。身為純藝術的教育重鎮，學院對展覽的規劃乾綱獨斷，對策展作品更是嚴挑細選。得以進入就讀的學生從此晉升藝術圈，光明前景唾手可得。學院的高壓課程著重研究涵蓋數學原則的古典希臘羅馬藝術和建築。秀拉在此學習了視覺結構和包括黃金分割的比例系統。

〈在阿涅爾戲水〉是秀拉的首幅巨作，氣勢磅礴，完成時他年僅24歲。這件巨幅油畫的尺寸是79" x 118"。頗有地位的巴黎沙龍拒絕展覽，於是秀拉聯合其他畫家創立「獨立藝術家學會」（Société des Artistes Indépendants）。後來這幅作品和其他四百件畫作共同在學會展出，卻因為尺寸過於龐大而被高懸於展覽場的啤酒廳，沒有得到太多注意，更沒有受

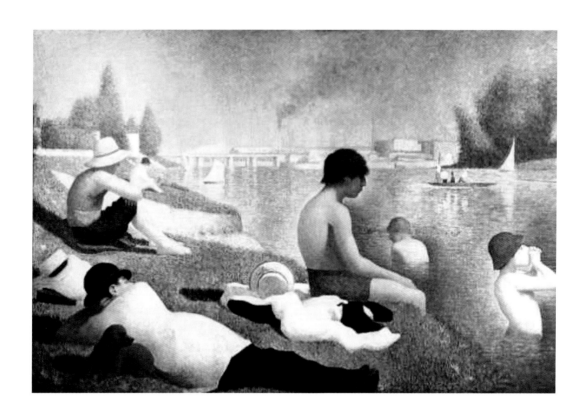

到熱烈迴響。描繪工人享受炎炎夏日的一場游泳，被批評是平庸無味的題材。

秀拉對顏色，以及將顏色運用於帆布十分著迷。他開發一種他稱為「掃色」（balayé）的交叉線（cross-hatching）繪畫技巧。他拿一把扁平刷做實驗當畫筆，畫前景用粗筆觸，畫後景用細筆觸，藉此增強顏色濃度和穿透力。之後，秀拉再度開發另一種「點描法」（pointillism）技巧，將其運用於他的第二幅，也是最後一幅巨作，〈大碗島的星期日下午〉（A Sunday on La Grand Jatte）。

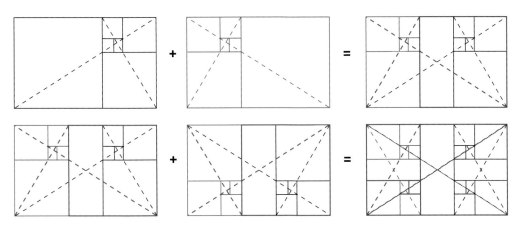

建立黃金分割動態矩形
我們需要4個相交重疊的黃金分割矩形來分析這幅畫。先畫出一個黃金分割矩形，水平翻轉複製，再垂直翻轉複製。

黃金分割動態矩形
將黃金分割動態矩形套入畫面，位於視覺焦點的坐立者出現於黃金分割矩形的正方形內。水平面位於二次黃金分割矩形的正方形邊上。對角線相切於坐立者的頸背及手臂之間形成的角度，還有其他對角線劃過水中泳者的背部、斜倚者和後景的兩名坐立者。

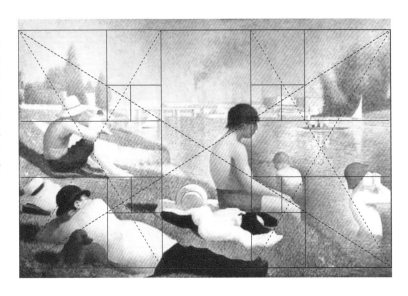

矩形方格化

〈在阿涅爾戲水〉是一個橫向矩形，主要坐立者看齊左側的藍色方格邊界，兩名水中泳者被撇除在邊界之外。右側的紅色方格隔開斜倚者和在岸上休息的兩名坐立者。

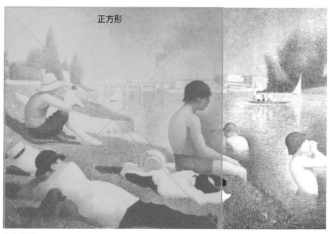

左側方格

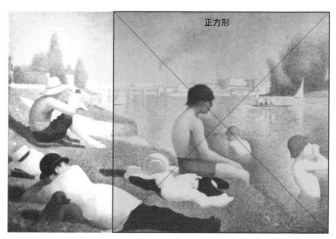

右側方格

矩形方格化和格線

將左右兩側的方格同時置入畫作，畫面被垂直分成三等分。將畫面再垂直分成三等分，出現3 x 3的格線結構，每一塊小矩形的長寬比和畫作的長寬比相同。

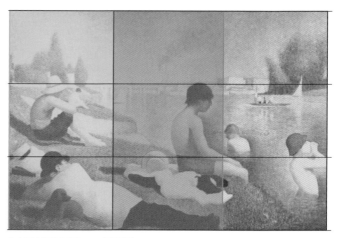

左右側方格重疊產生3 x 3格線構造

3 x 3格線構造的對角線

將對角線穿過 3 x 3 格線結構中的每個矩形，顯示構圖的排列與方向，若干元素和對角線互相呼應：1.前景斜椅者的背部。2.後景坐立者的腿部。3.主要坐立者的駝背後頸、手臂和腿部。4.水中泳者的手臂。5.草地水岸和後景兩岸樹木順著對角線擺放。6.水平面與畫面上方1/3的橫線疊合。

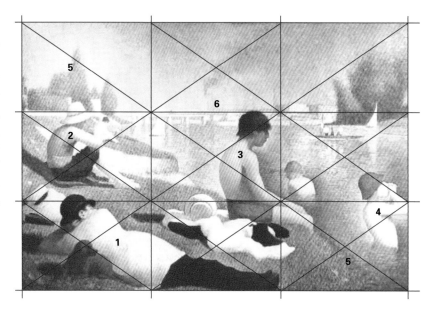

圓形

圓形的頭部和帽子引導觀者瀏覽畫作的方向。大圓的尺寸大同小異，較遠的水中泳者，其頭部的圓形直徑是大圓的一半。左後方最遠的坐立者，其頭部又為小圓直徑的一半，所有人物的頭部大小有著一定比例。觀者的視線停留在圓形，將它們組合成一連串的圖案。

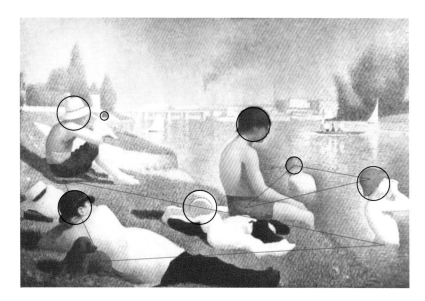

顏色

顏色的應用也擺布著觀者的目光。磚紅色重覆出現在小狗、泳者的泳褲、帽子、坐墊。觀者的視線以三角形連結每一個紅色元素。

「求職」海報　Job, 1889 ── 喬爾斯・謝瑞（Jules Chéret）

謝瑞是平版印刷專家，他也以將彩色平版印刷技術提升成一種藝術而廣受讚譽。13歲開始在彩色印刷工廠當學徒，他唯一受過的正統藝術教育是在「國立繪圖學校」（École Nationale de Dessin）所修習的課程，他在那裡接觸到幾何學與構圖原則的訓練。雖然所受正規教育有限，但在他的職業生涯裡，始終把歐洲主要的藝術博物館當成自己的學校，非常仔細研究大師們的作品。

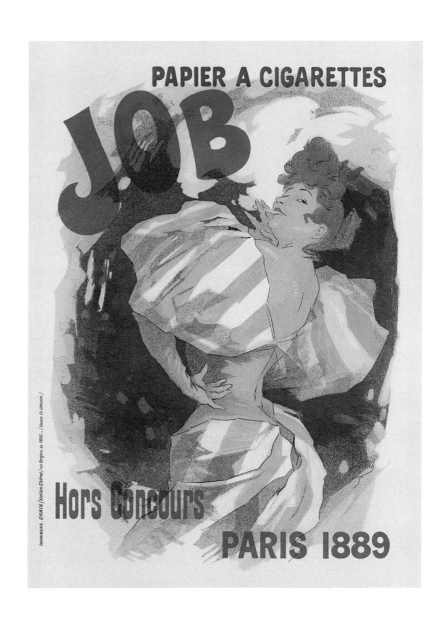

五角星形與格式比例

將五角星形外接圓形，便可看出這張海報的形式比例是依據「正五邊形版面」（pentagon pages）設計而成。海報的底部與就是正五邊形的底邊，整張海報內接於正五邊形的外接圓之中。

解析

海報的中心點，就是正五邊形外接圓的圓心，統馭了整個畫面中的人體位置與「JOB」三個字母的擺置；由右上到左下的對角線，穿越頭部、眼睛與手；而左上到右下的對角線，則通過肩膀並經過臀部。

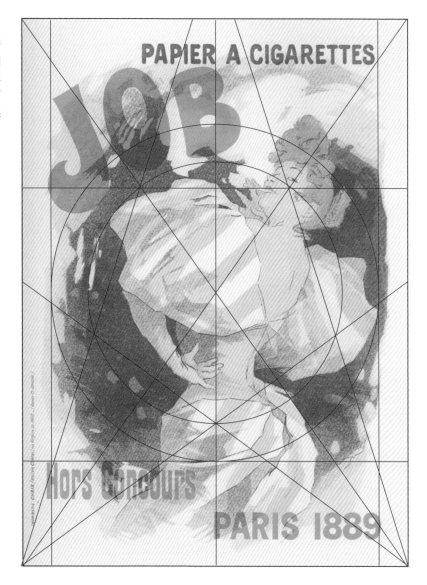

〈紅磨坊舞會〉 Ball at the Moulin Rouge, 1889-1890——亨利・德・土魯斯-羅特列克（Henri de Toulouse-Lautrec）

提起風景如畫、充滿波西米亞色彩的巴黎蒙馬特，很難不想到羅特列克。先天缺陷，加上青少年時期摔斷腿，造成他的上半身軀幹正常如成人，下半身的腿部卻異常矮短。肉體的侷限令他投身於素描與繪畫，所幸富裕的成長環境帶給他莫大的鼓勵，也讓他一生衣食無虞。他在幼年時期曾學習塗鴉，後來接受正統藝術教育，拜師肖像畫家里昂・波納（Léon Bonnat）。波納後來成為巴黎美術學院的院長。

1888年開幕的紅磨坊歌舞廳，比蒙馬特其他骯髒頹廢的歌舞廳吸引更多屬於中產階級的顧客上門。羅特列克透過〈紅磨坊舞會〉捕捉當時這番情景。此畫描繪位於前景的一位衣著端莊神情嚴肅的女客，和生氣勃勃不拘小節，起腳跳舞掀露長襯裙的女舞者，彼此之間生動的對比。羅特列克運用顏色深深刻畫兩位靈魂人物，亦即一身粉紅的女客和腳裹亮紅長襪的紅髮舞者。

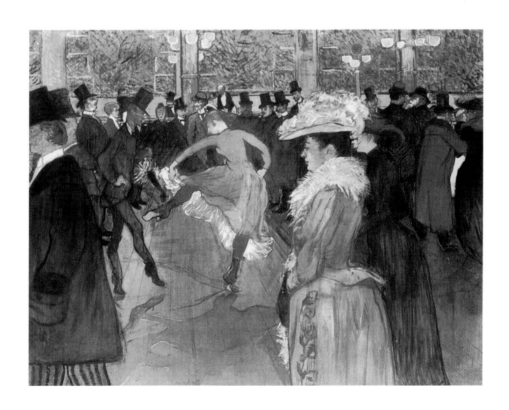

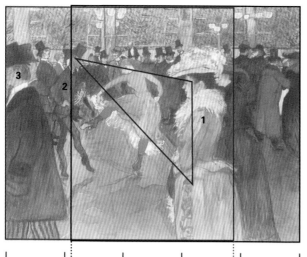

矩形方格化

這幅作品使用了矩形方格化的構圖法：1.前景裡一身粉紅的女客，幾乎對齊左側方格的右邊線。2.中央舞池的男客位於右側方格的左邊線。3.前景左側臉部被裁切的客人位於左側方格之內。畫面中間左右兩側方格的重疊處形成視覺焦點，重心擺在女舞者的動態斜線和粉紅女客的靜態直線彼此的對立。觀者會不自覺地將三個人物串連成三角形，如左圖。羅特列克利用將臉部裁切和隱藏的方式，巧妙地讓觀者的目光集中於三角形之內，只有出現在三角形當中的臉部才清晰。

5 x 5 格線

用 5 x 5 的格線找出元素的安排方式，最左欄和最右欄所劃出的範圍很接近上圖的矩形方格化結構。主導性最強的橫線是最上列、劃過賓客的帽子貫穿整幅畫面的那條線。前景男性人物與女性人物占據等量的空間，粉紅和鮮黃令前景女客更推向觀者，而低調的褐色和灰色則讓男客退進背景中。

畫布的對角線和中心

舞池中男舞者的臉部，和女舞者的裙擺形成的斜線沿著黑色實心對角線分布，紅色實心對角線擦過前景女客的臉部，碰到中央舞池男客的腳尖。跳著舞的女舞者不對稱地被擺在中心點的左側，她舉高的左腿，和男舞者右臂插腰的角度都與對角線相符。

〈帶著兩名女子走進紅磨坊的拉古露小姐〉 La Goulue Arriving at the Moulin Rouge with Two Women, 1892──亨利・德・土魯斯-羅特列克

天生嚴重殘缺加上身材矮短，羅特列克終其一生備受嘲弄，只得到歌舞表演者和風塵女郎等社會邊緣人的接納。他們是他的朋友，他的情人，更是他在素描和繪畫上喜愛描繪的對象。

此幅畫作的中心人物是拉古露（貪吃鬼）小姐，紅磨坊的招牌舞者露意絲・韋柏（Louise Weber）。她喜歡一邊跳著舞，一邊一腳踢落客人頭頂上的帽子，再趁他們俯身撿帽的一剎那，迅雷不及掩耳地一口飲盡他們的酒。羅特列克畫筆下的拉古露模樣俏皮快活，看盡世俗百態。她的淺色禮服在兩側女子身上的深色禮服烘托之下更是顯著。羅特列克特別擅長掌握構圖方向，他利用低胸V領禮服的斜線，讓手臂也呈現同樣的角度。拉古露小姐的纖纖右手和畫面左邊挽著她的那支熊爪形成強烈對比。

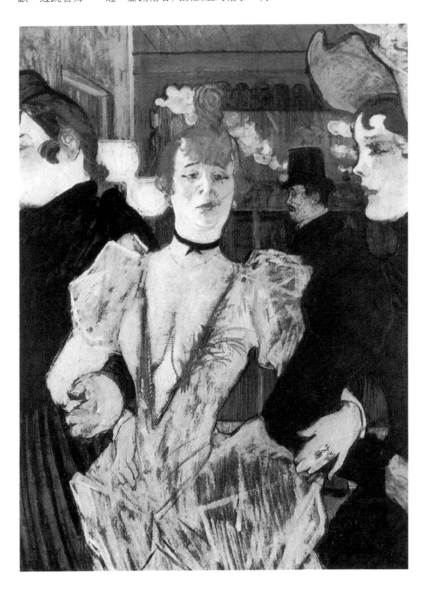

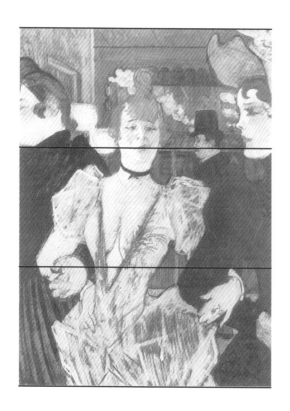

三分定律和矩形方格化結構

「三分定律」和「矩形方格化」皆可用來分析這件作品的結構。上圖，矩形方格化的上下兩側的正方形重疊處涵蓋了人物從腰部到眼睛的位置。左圖，三分定律將人物的頭部擺在畫面上方的1/3，中心主角的上身軀幹位於中間的1/3，腰部和手在下方的1/3。窗戶開口的水平線正位於上方1/3的橫線之上，此線恰巧劃過中心主角的嘴唇。

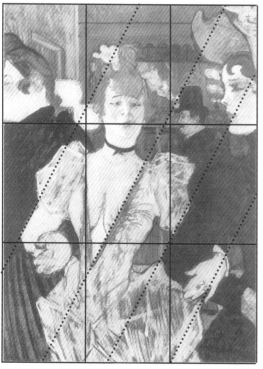

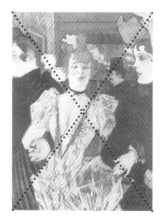

對角線和格線結構

上圖，對角線順著畫面左邊被裁切者的頭部和肩膀延伸，劃過位於右下方的手。左圖，主導性最強的斜線沿著中心主角的胸頸部和V領開口禮服。這個斜度重覆出現於中心主角的右手臂和畫面右下方的手。將畫作的結構粗分成三等分，垂直地看，中心主角被擺在不對稱的位置，稍微靠左。

亞該爾椅　Argyle Chair, 1897 —— 查爾斯‧芮尼‧麥金塔（Charles Rennie Mackintosh）

麥金塔集建築、繪畫、室內設計、家具設計各項專業於一身。在傳統與現代的世紀交替時期他和新藝術運動（Art Nouveau）及美術工藝運動（the Arts and Crafts movement）維持自由往來。他所設計的家具以誇張的比例、幾何圖案、冷靜的點綴建構獨特的視覺語言，直至今日依舊令人讚嘆。他的堅信建築風格、室內裝飾和家具陳設的設計都必須相互結合，以追求充分的和諧。

1896年麥金塔受到凱特‧克藍斯頓（Kate Cranston）的委託，為這位性情古怪卻大有成就的女實業家旗下的「亞該爾街茶館」（Argyle Street Tea Room）設計壁畫和燈具。高橢圓椅背的「亞該爾椅」是為了因應茶館擴張而設計，這是麥金塔的第一張高背椅，被公認為「麥金塔椅」的原型，代表他將開始以獨特風格引領家具設計。

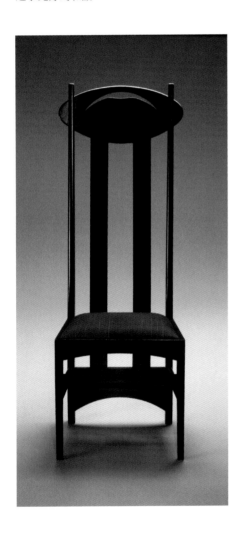

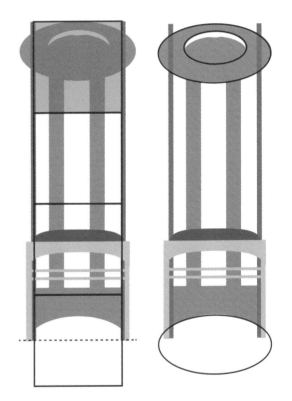

比例圖

亞該爾椅的高度一進入眼簾就十分醒目。又直又高的椅子彷彿比實際高度還高，因為兩支圓柱般的後椅腳往上直直延伸，越過相接於其頂部的橢圓形平面頭枕。椅子的比例大約是1:7，座椅前端稍微向外張開。頂部平面頭枕的鏤空「飛鳥」圖形其上方弧線也是橢圓形的一段，兩支後椅腳之間的拱形支撐橫檔亦然。

山丘屋椅　*Hill House Chair*, 1902 —— 查爾斯·芮尼·麥金塔

格拉斯哥的富商華特·布藍奇（Walter Blackie）對麥金塔設計的格拉斯哥藝術學院（Glasgow School of Art）刮目相看，於是聘請他設計自家住宅。布藍奇的鑑賞力和麥金塔不謀而合，都偏好簡約和比例，而非強調裝飾性的維多利亞風格。這樁委託案容許麥金塔肆意揮灑自身信念和錙銖必較的敏銳觀察，「山丘屋」也因此成為麥金塔最精雕細琢、最具規模的極致建築。

山丘屋椅有階梯狀的狹長椅背，連續的橫桿從底部層層向上，看起來雅致高窕。它的設計並非只為了拿來坐，而是要在主臥室裡製造有兩個區塊的視覺分隔。主臥室裡的四面牆壁以及其他陳設都漆成白色，更加突顯椅子的烏木漆和幾何圖案。山丘屋椅的椅背和亞該爾椅的概念相似，利用柵欄格這個「裝飾性」元素，做為向上延伸的終結。

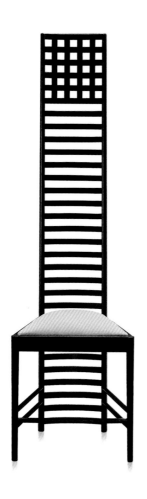

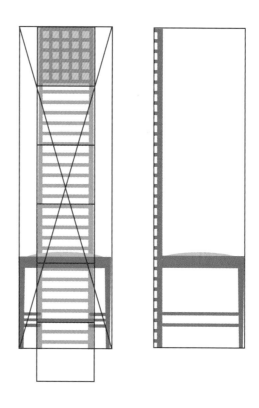

比例圖

山丘屋椅狹長的椅背和趾高氣揚的階梯構造一路筆直伸向地面，顯得格外高瘦。階梯椅背和椅子的比例是1:11。椅子的高度可以用一連串相鄰的正方形來解析，也和「5」這個數字脫不了關係。以階梯椅背的寬度為正方形的邊長，椅子的高度共是5.5個正方形的總長，每個正方形內含有5.5支橫桿，而頂部的柵欄格則是由5 x 5個小方格組成。

柳樹茶屋椅　Willow Tea Room Chair, 1904 ── 查爾斯‧芮尼‧麥金塔

「柳樹茶屋」是當時最窮極奢華的建築，也是凱特‧克藍斯頓事業版圖的又一番擴展。此時克藍斯頓和麥金塔彼此之間已經建立互相的信任和仰慕，由麥金塔一人獨掌建築、室內設計和家具。最終完成的作品是一棟格拉斯哥前所未見的現代摩登建築，內部陳設豪華極致，顧客和稀奇之士爭相造訪，新落成的茶屋贏得了片片喝采與讚嘆。

柳樹茶屋椅是麥金塔所設計的家具當中最考究的作品之一。它的設計概念是讓椅子當作柵欄格屏風劃分前面的仕女茶廳和後面的飯廳，也是茶屋經理的辦公椅。椅背的幾何柵欄結構抽象地形成一棵柳樹，為前後廳提供分隔感。茶屋裡其他的陳列也都運用格線圖案，但無法媲美此張椅子的簡潔高雅。

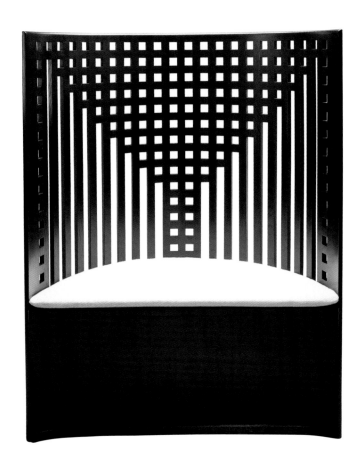

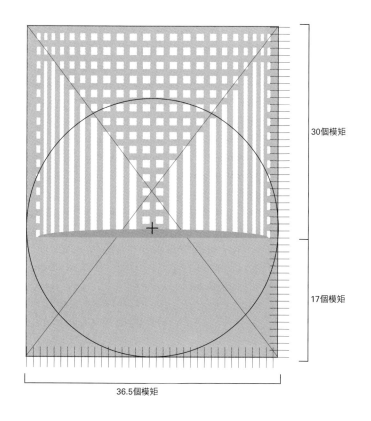

30個模矩

17個模矩

36.5個模矩

比例圖

柳樹茶屋椅的比例和形狀氣勢逼人。柵欄格椅背的弧度接近一個半圓，格線圖案的純幾何形式創造重覆性的滿足感，以及弧度相切直角的對立感。半圓弧狀的椅子一枝獨秀置身於茶屋的陳設之中，格線圖案將它和周遭的椅子、裝飾、建築融為一體。

垂直柵欄
相隔3.3°

9°

座椅前緣

中心線

圓心

「包浩斯展覽」海報　Bauhaus Ausstellung, 1922——傅立茲・施萊佛（Fritz Schleifer）

1922年，傅立茲・施萊佛為了慶祝「建構主義」（Constructivism）時代來臨而設計的包浩斯展覽海報中，為配合建構主義者所代表的時代意義，利用機械建構時代特有的簡單幾何形狀，將人臉及字體抽象地表達出來。

這張幾何圖形的臉，出自奧斯卡・舒林瑪（Oskar Schlemmer）所設計的包浩斯校徽，進一步去掉較細的水平與垂直線，簡化為五個簡單幾何圖形。畫面中最小的矩形，代表「嘴」的部分，便是其他矩形的度量基準。

而在字型設計上，也利用構成臉部的相同矩形元素，適切地回應了規律的形式。這種字型相當類似於風格派畫家都斯柏格（Théo van Doesburg）於1920年所作的字型設計。

包浩斯校徽，奧斯卡・舒林瑪設計，1922年。

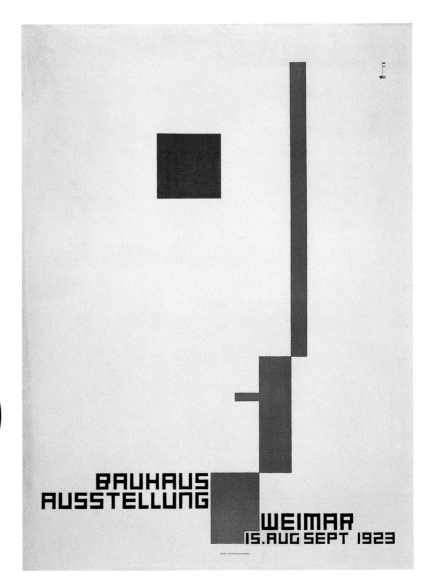

字型設計

海報上的字型以5 x 5的正方形為一個基準單位，讓最寬的字母M與W占完整的正方形空格，其筆劃寬度與筆劃間距，均占1個單位的寬度。而較窄的字母則占5 x 4單位範圍，其筆劃寬度同樣為1個單位，但其筆劃間距則擴大為兩個單位的寬度。字母B與R則例外地多占½個單位的寬度，因為要產生圓角以便讓R與A作區隔、讓B與8也作出區隔。

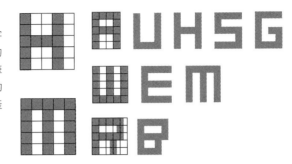

解析

眼睛與中心線對齊，其他臉部器官則以與中心線非對稱的方式擺置，字型上緣與下緣對齊於代表脖子的矩形。

矩形寬度比例

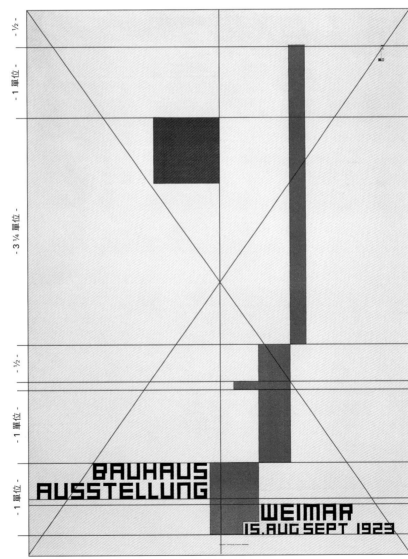

「激進新聞」海報　L'Intransigéant, 1925──阿道夫・莫倫・卡山卓爾（Adolphe Mouron Cassandre）

「數學中的模矩，僅能用來驗證人類直覺的洞察力；『黃金分割準則』亦僅用來觀察藝術家直覺認定的理想比例，這只是一種檢驗方式，而非一套創作體系（如果是體系，一定會很快消失，就像所有的體系一樣。）」──阿道夫・莫倫・卡山卓爾，1960年日記。

《激進新聞》是一分巴黎的報紙，其宣傳海報由卡山

卓爾在1925年所設計，他是幾何建構概念的領導者與研究者。這張海報中的主視覺象徵的是法國自由女神Marianne，這種將人像轉換為符號的手法在當時十分創新。

卡山卓爾曾接受正統藝術教育，並在巴黎許多知名畫家工作室學畫。他使用「A.M.卡山卓爾」作為筆名，

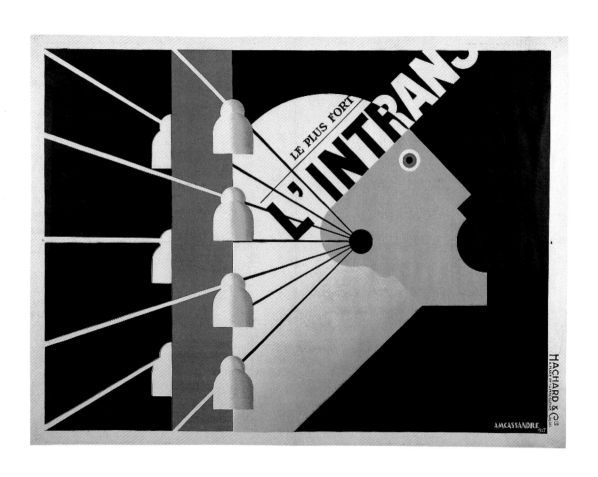

是希望以後作畫時,還能以「阿道夫‧莫倫」發表作品。但很快地,他愛上了海報藝術,並發現海報設計比起繪畫創作,對他而言更具挑戰性,因為海報就像藝術作品,能夠穿越傳統或根深蒂固的階級藩籬與大眾溝通。

卡山卓爾深受立體派(Cubism)的影響。他在1926

一次訪問中描述立體派時曾說:「藝術家利用嚴謹邏輯將作品建構幾何化,為藝術帶來了永恆的元素。這些客觀元素涵括了所有作品的可能性與個別複雜度。」他承認他的作品是「本質上既幾何又極端」,而這些幾何元素,幾乎在他所有的作品中都可以找到。卡山卓爾尤其注意到圓形具有引人注目的視覺效果,所以有意在這張海報及其他許多海報作品中運用圓

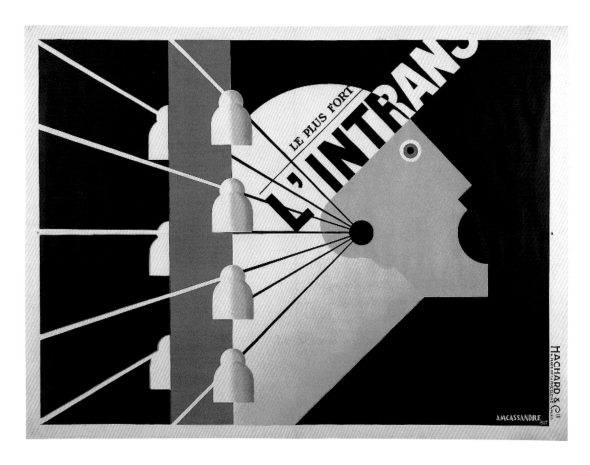

解析

這張海報的版面可視為一個6 x 8的單位模矩,或48個正方形視覺區域,海報裡所有元素構圖均依據模矩的位置與比例而定。耳孔的位置在視覺交點位置,其高度也在嘴部的中央;字母「L」尖角的直角正好是整張海報的中心點。人臉下巴恰可塞進1個單位,電線桿的寬度也是1個單位。此外,

呈45度角的脖子,沿4格單位大小的正方形對角線切齊;電線從耳孔中央每隔15度拉出,從水平線往上或往下,展開至45度。

形，來指引並凝聚觀者的注意力。

卡山卓爾的作品在藝術方面除了受到立體派的影響，也受到「物體海報運動」（sach plakat），或者說「客觀主義海報運動」（object poster）的影響。客觀主義海報運動主張突破過去以表現性或裝飾性為訴求的風格，代之以客觀性與功能性，1920年代的包浩

斯學派也應和了這種想法。卡山卓爾在「激進新聞」海報設計中，將代表報紙的元素減至最低（只剩下報頭），並與更強而有力的象徵——Marianne的形象結合在一起。

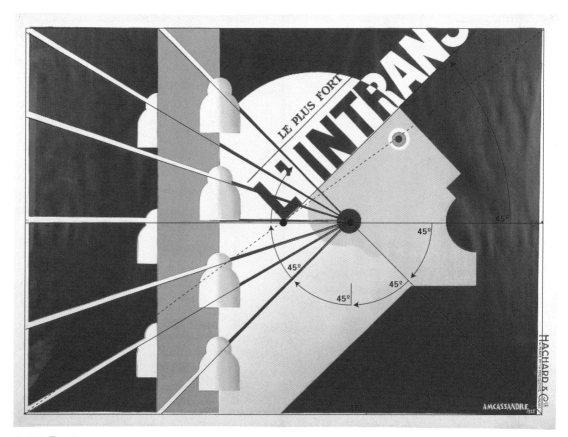

角度與√2矩形

這張海報的比例是√2矩形，眼睛為√2矩形對角線（圖中紅色虛線）所平分。這條對角線也跨越海報中央，也就是字母「L」的左下角，平分了整張海報。L'INTRANS整個字的基線，位在海報中央水平線以上45度斜線上。電線桿上的電線，每隔15度依序繪出至海報中央水平線上下45度，而鼻子與下巴的角度也同樣是45度。

圓形直徑比例

頭部直徑＝4倍嘴部直徑

嘴部直徑＝外耳直徑

嘴部直徑＝2 $\frac{1}{2}$ 個內耳直徑

內耳直徑＝眼睛直徑

內耳直徑＝燈泡絕緣體直徑

內耳直徑＝耳垂直徑

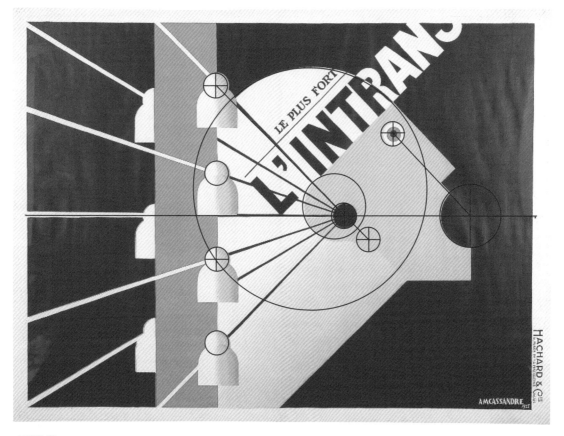

圓形比例

外耳圓形與嘴部圓形的直徑為1個單位。小圓形如眼睛、內耳、耳垂、燈泡絕緣體的直徑為2/5個單位。最大的圓形是頭部，其直徑為4個單位。

這些圓形的擺放位置經過嚴謹的規劃，頭部圓形的圓心正位於在45度斜線上。而燈泡絕緣體的圓心則位於這些以15度遞增的放射線上，3條15度線便成為一組45度區域。

「搭倫敦東北鐵路到東岸」海報　East Coast by L.N.E.R., 1925——湯姆‧波維斯（Tom Purvis）

這張1925年的鐵路宣傳海報，邀請大眾在暑假時搭乘倫敦東北鐵路旅遊。波維斯嘗試以大面積色彩搭配極簡單的圖像輪廓，產生特殊的構圖效果。其實約在25年更早之前，就有兩位自稱「貝格史塔夫」（Begarstaffs）的設計師，試驗過這種在當時算是激進的設計手法。波維斯的海報便將此種簡化技巧，運用在空間、色彩與圖樣上。

海灘傘所形成的橢圓形，是整張海報中最有力也最令人關注的視覺焦點。不只是因為它有明亮的顏色，還跟傘的形狀與斜置的方式有關。亮橘色相對於藍色天空與海，形成相當強烈的對比。而橢圓形和圓形一樣，比起其他的幾何形狀，更能吸引觀者的目光。

斜置的圖像，也很能吸引視覺關注，因為它具有不穩

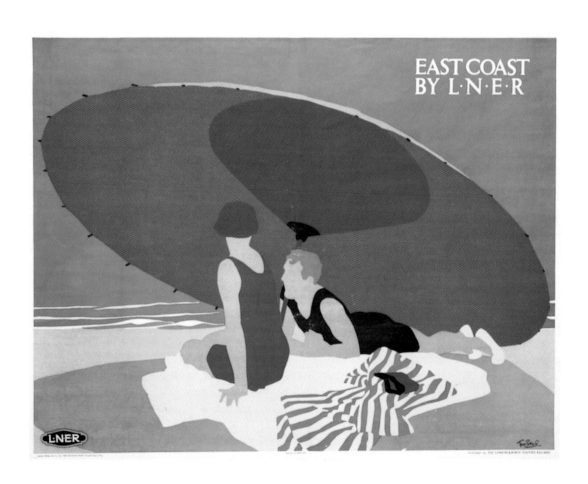

定與隱約的動態感。如此戲劇性的橢圓形除了使用在
傘面上，還有支架區和傘柄黑色支撐的部位。

所有的形狀都以簡單的輪廓呈現，描繪出簡化扼要的
圖像細節。浴巾的條狀底紋與隨意放置的方式，也為
整張海報的簡單增添了些許變化。

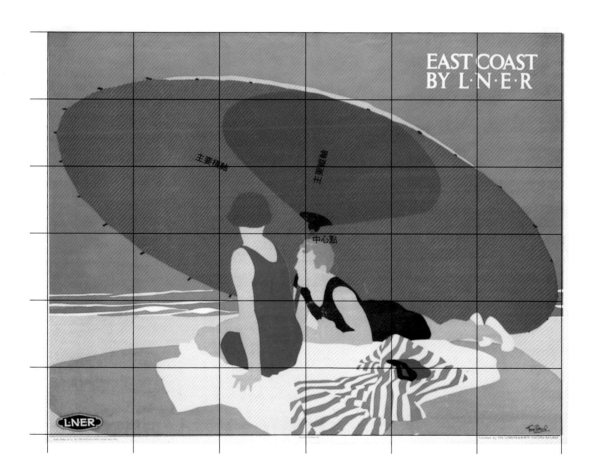

解析

這張海報的版面可用6×6的方格來分析。天空與海的水平線
占了2/3的範圍，也將海報分為兩部分；橘色雨傘裡較小的橢
圓形，其軸線穿過海報的中心點，為整體構圖取得平衡。圖

中兩人恰好分置在傘柄左右，同樣為構圖提供色彩與形狀的
平衡。

MR椅　MR Chair, 1927——密斯‧凡德羅（Mies van der Rohe）

金屬並非新素材，早在十九世紀中葉就有鑄鐵的園藝工具和搖椅，還有鋼管的兒童家具和醫院病床。1920年代中期，設計師們開始實驗更多將鋼管利用在家具上的方法，而建築師密斯‧凡德羅也受到了這股風潮的影響。金屬合乎成本效益，容易彎曲，清理方便，但是罕見於居家內部陳設。當時維多利亞風格的美學品味仍然青睞木頭雕刻的室內家飾，金屬冷冽的觸感並不受到歡迎。然而密斯運用金屬創造了簡潔俐落的幾何風格。

早在1920年代初期，包浩斯學院的馬塞爾‧布勞耶（Marcel Breue）就已經實驗運用鋼管製作桌子、椅子、書桌和儲藏類家具。1925年隨著包浩斯設計學校從威瑪遷移至德紹，布勞耶為新大樓設計了一系列

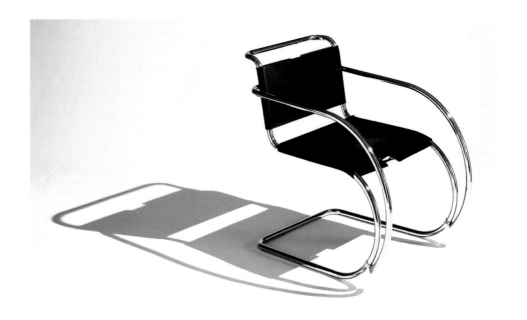

發想自MR椅的作品

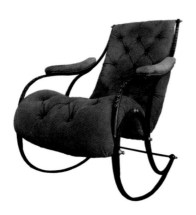

（左圖）鐵製搖椅　Iron Rocking Chair, 1850——彼得‧庫柏（Peter Cooper）
雪橇般的支架材料是實心鑄鐵，造型設計和MR椅類似。

（右圖）索涅特搖椅第10號 Thonet Rocking Chair, 1860——麥可‧索涅特
曲木製造的支架造型和鐵製搖椅類似。其實MR椅曾有一度是由索涅特家具製造生產，令人不禁莞爾。

的家具陳設，其中一件最經典持久的開創性代表作就是鋼管椅，「瓦西里椅」（Wassily chair）。

密斯對布勞耶的作品頗有深究，另外也鑽研馬特・史坦姆（Mart Stam）利用瓦斯管的筆直長度和肘型連接頭形成直角的結構概念。密斯的椅子有懸臂式的框架，類似於史坦姆的概念，但不是直角，而是呈弧線形的強度鋼管。這個弧線結構帶來材料的張力與彈性，非常舒適，椅墊甚至不需再加襯。椅面可以使用皮料或帆布穿帶子緊繫於框架，也可以用竹藤繞著框架編織。早期有一款扶手椅版本，扶手的部分用藤編包覆，如此一來，使用者碰到的就不是冷冰冰的金屬了。

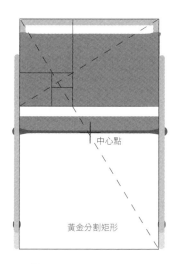

正視圖
MR椅的正視圖符合黃金分割矩形，矩形的中心點落在椅墊中央。

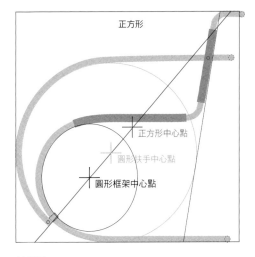

側視圖
MR椅的側視圖剛好是一個正方形。正方形的中心點、圓形扶手的中心點、圓形框架的中心點，此三點全在同一條線上。椅背延伸線和圓形扶手的圓相切。

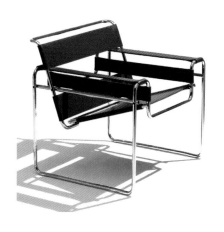

（左圖）瓦西里椅　Wassily Chair, 1925──馬塞爾・布勞耶
由鋼管製成，配上具有伸展性的皮椅墊。

（右圖）椅子　1926──馬特・史坦姆
懸臂椅的概念草圖，支架用筆直的瓦斯管和肘型連接頭接合而成。

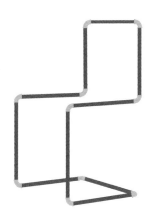

巴塞隆納椅　Barcelona Chair, 1929——密斯‧凡德羅

1929年的巴塞隆納椅，是密斯為巴塞隆納國際博覽會（1929 Barcelona International Exposition）德國展覽館所設計的作品。當時德國展覽館並未展出任何藝術品，建築物本身就是展覽品。這棟展覽館使用了高雅稀有的石灰華大理石、灰色玻璃、金屬圓柱及暗綠色大理石等建材，裡面僅有的家具便是這款罩上白色皮革的「巴塞隆納椅」與「巴塞隆納腳凳」（Barcelona　Ottoman），再加上一個「巴塞隆納桌」

（Barcelona　Table）。腳凳與桌子，都使用了類似巴塞隆納椅所用的「X」形框架作為支撐。密斯所設計的這座建築物與家具，都被視為是設計史上的里程碑，也造就了他職業生涯中的一大亮點。

很難相信如此具有現代感的經典作品，設計並製造於近一世紀以前。巴塞隆納椅給人的感覺，就像只用了簡單的正方形，就能和諧地彈奏出嚴謹的比例樂章。

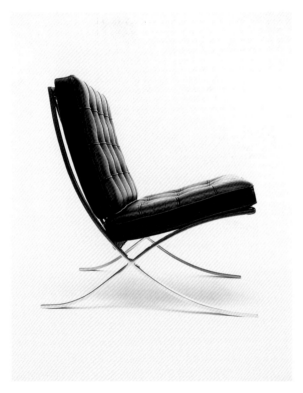

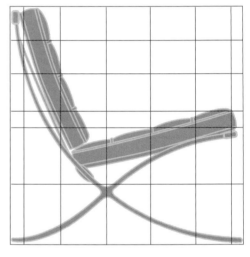

比例（右圖）
椅子的側視圖（右上）與正視圖（右下），
恰可填入一個正方形中，椅墊上的小格子皆
為√2矩形。

整張椅子的高度等同於椅子的寬度，亦即整把椅子可以完整地填入一個正方形中。皮革椅背和椅墊上的格子皆為√2矩形，縫製椅墊的過程中，由於皮革會遭受不同壓力或拉力，這些格子可用來確保在椅墊形狀的完美不歪斜。X形椅腳形成高雅的結構，成為這張椅子的特殊標記。

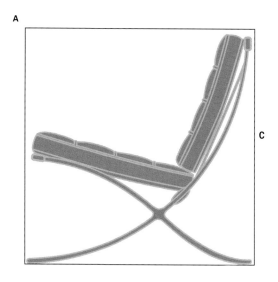

A

C

B

曲線比例

以椅子側視時所外接的正方形邊長作為半徑，A點為圓心畫一個大圓，得出椅背至前椅腳的弧度。以B點為圓心畫一個同樣大小的圓，得出後椅腳的前半段弧度。而另一個較小的圓形，其半徑為大圓的1/2，以C點為圓心，得出後椅腳的後半段弧度。

躺椅　Chaise Longue, 1929——柯比意

接受「布雜藝術」（Beaux Arts）教育出身的建築師，通常很注重古典的比例準則，並很樂意且習慣將這些準則應用到自己設計的建築或家具上，柯比意便是其中之一。我們可以藉由「躺椅」，看出他在建築上對細節和比例的堅持。1920年代，柯比意受到當時建築師如密斯‧凡德羅所設計的鋼管家具影響，甚至是更早期索涅特曲木家具的影響，也將作品以簡化的幾何構圖呈現出來。

1972年起，柯比意開始與家具兼室內設計師夏洛蒂‧皮蘭（Charlotte Perriand）及表弟皮耶‧尚涅雷（Pierre Jeanneret）展開合作，他們的合作模式相當成功，並以柯比意為名發表了一系列古典家具作品，其中包括了著名的「躺椅」。

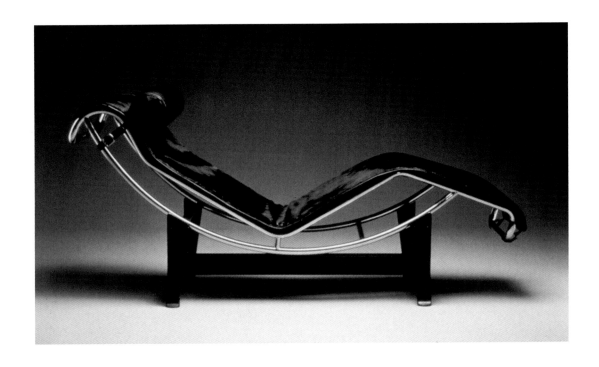

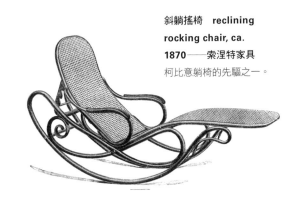

斜躺搖椅　reclining rocking chair, ca. 1870——索涅特家具
柯比意躺椅的先驅之一。

這張椅子以弧形延展的金屬管架為滑軌，架在造型簡單的黑色底座上，構成了優雅簡潔的雙向滑動機關，讓使用者可以任意變換位置，並靠摩擦力與地心引力來固定。如同它的幾何弧形框架，躺椅的頭枕也是幾何形狀的圓柱體，可依使用者需求調整位置。這個結構即使不靠黑色底座支撐，也能獨立使用作為斜躺搖椅。

解析

躺椅的各組成部分與黃金矩形的調和細分（參見32頁）密切相關。躺椅結構圓弧的直徑恰為黃金矩形的寬度，躺椅底座則與調和細分的正方形重疊。整體來説，躺椅的架構就是用黃金分割矩形內部的調和細分所組成的。

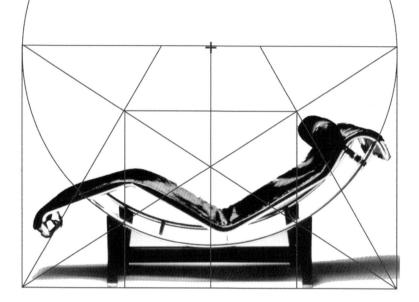

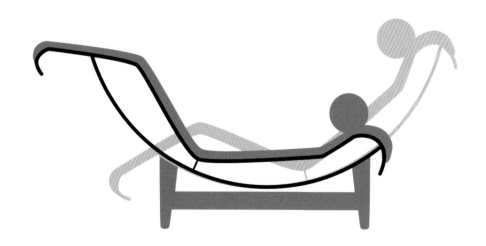

柏諾椅　Brno Chair, 1929——密斯‧凡德羅

繼1929年巴塞隆納展覽館獲得成功後，密斯又以其為根本設計了一棟家庭住宅——「圖根哈特別墅」（Tugendhat），同時也應邀設計別墅內的家具，以符合建築物本身鮮明的現代主義（modernism）風格。

密斯在1927年成功地開發出懸臂扶手椅，也就是所謂的MR椅，這種將鋼管彎曲的技術在當時仍很新穎，為設計師提供了一項創新選擇。MR椅的設計基礎來自於十九世紀發明的鐵管椅與索涅特著名的「曲木椅」（Bentwood Rocker），也由於MR椅的鋼管支撐力較強，因此得以用懸臂方式來簡化設計。

圖根哈特別墅擁有非常寬廣的飯廳及可以容納24人共同進餐的大餐桌，然而原先為用餐所設計的MR

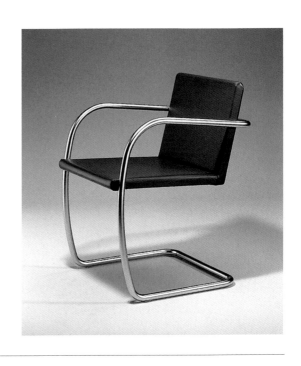

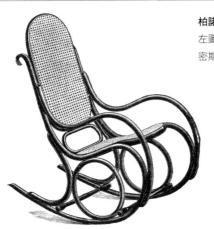

柏諾椅的先驅
左圖為設計於約1860年的索涅特曲木椅。右圖為密斯‧凡德羅設計於1927年的MR椅側視圖。

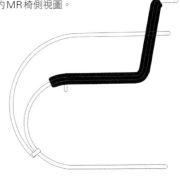

椅，由於延伸的扶手高度無法收納於餐桌下，而顯得非常怪異。因此，為用餐功能而重新設計的柏諾椅，有較矮的曲臂與輕巧的外型，剛好可以收納在餐桌下。最初的柏諾椅擁有皮製椅墊，並有圓管與平管兩種造型，展現多變的結構美。

解析

從俯視圖來看，椅子恰可容納於一正方形內（上右）。正視圖（中左）與側視圖（中右），恰可容納進一黃金分割矩形中。前椅腳與椅背（下右）互為鏡射，用以求出其扶手與椅腳兩段曲線的大小兩個圓，其半徑比為1：3。

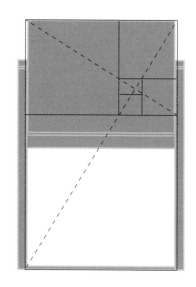

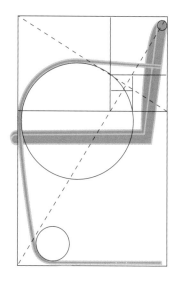

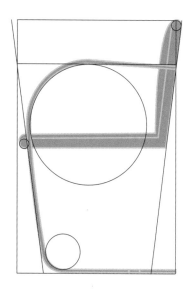

「貨車酒吧」海報　Wagon-Bar, 1932──阿道夫・莫倫・卡山卓爾

「有些人説我的海報是立體主義，這種説法很正確，因為我的設計具有幾何與永恆的特性。我最偏好的藝術形式是建築，它教會我揚棄扭曲的設計風格……。我對形式與色彩很敏感，對整體秩序的要求勝過對細節的計較，而在設計的過程中，我對幾何原則性的遵從，也多過枝微末節的雕琢。」──阿道夫・莫倫・卡山卓爾，《法國海報協會雜誌》（*La Revue de l'Union de l'Affiche Française, 1926*）

「貨車酒吧」海報與前文介紹的「激進新聞」海報，同樣是利用幾何圖形相互關連而成的驚奇設計。卡山卓爾再次將日常生活中如汽泡礦泉水瓶、酒杯、水杯、一條麵包、酒瓶、放在杯子中的兩支吸管等物件，風格化為簡單的幾何形式。

整體構圖以車輪直徑作為度量單位，搭配相同長度的鐵軌，連「RESTAUREZ-VOUS」與「A PEU DE

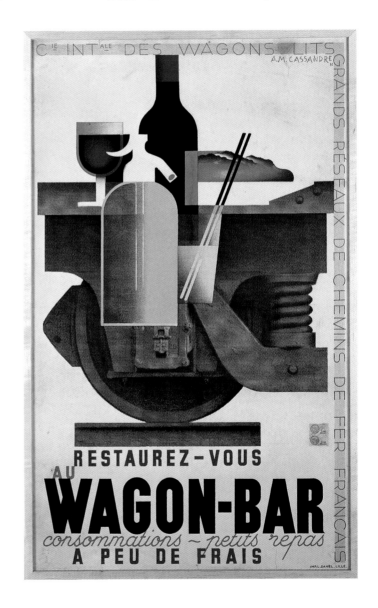

FRAIS」兩句文案也符合這個長度。此外，海報的中心點位於杯底，由水杯裡的兩根吸管末端強調視覺焦點，整張海報由上而下可以簡單地分為三個垂直區塊。

酒瓶肩處與酒杯肚底的部分展現出幾何美感，在巧妙的空間安排下，海報的白色背景與蘇打瓶的虹吸管上緣交融；而麵包與酒瓶標籤、杯子上緣與車輪，也有

同樣的空間置換效果。

這張海報的元素較多，將其幾何化、安排相對關係並控制整體組織結構的手法也很複雜。不過，透過以下解析，我們可以看出所有物件的擺置都是有其用心。

解析
各個物件被有意識地往中央集中，構成酒杯肚底與蘇打瓶肩的兩個圓形，其圓心位置均位於左上右下的對角線上。同樣地，構成酒瓶肩與車輪的兩個圓形，其圓心落在同一條垂直線上。

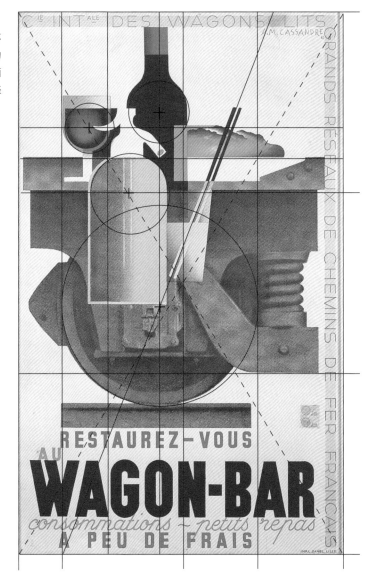

「建構主義者」海報　Konstruktivisten, 1937──契霍爾德（Jan Tschichold）

「雖然說不上為什麼，但是我們可以實例證明，特定比例的平面比起任意比例的平面，更令人覺得愉悅。」──契霍爾德（Jan Tschichold），《書的形式》（ *The Form of the Book*, 1975）

這是一張宣傳建構主義展覽的海報，設計之初，提倡建構主義的藝術運動已逐漸式微，因此海報中的線條與圓形亦可詮釋為西沉的夕陽。建構主義藝術運動主張將精緻藝術與圖像，以數學幾何的抽象邏輯來表現，並加入機械化的構圖，反映出工業文化的時代衝擊。這張海報作品利用幾何構圖、數學化的視覺組成，以及不對稱的字體編排，呼應了契霍爾德所著的《新字體設計》（ *Die Neue Typographie*, 1928）一書主張的理念。

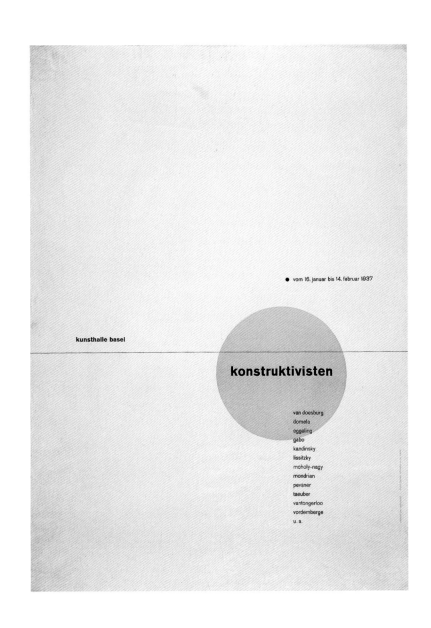

解析

圓形直徑的長度成為整張海報與元素配置的度量單位，畫面中的圓形是視覺焦點，迅速攫住觀者的目光，同時強調出展覽標題，以及下方的參展者名單。位於展覽日期那行文字開頭的小圓點，是視覺上另一個焦點元素，它以鮮明的大小對比，呼應較大的圓形。水平線將海報分成上下兩個矩形，整張海報的一條對角線，與海報下方矩形的一條對角線的交點，定位出對參展者名單的起始位置。日期文字到圓形的距離，與從水平線到大標文字基線的距離相等，而大標文字的基線，就是圓形的水平直徑。

三角構圖

三塊文字的相對位置形成一個三角形，在嚴謹的編排中，產生一點視覺的趣味性。

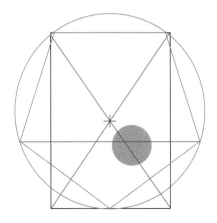

格式與比例

這張海報的結構是「正五邊形版面」，亦即從一內接於圓形的正五邊形延伸而得的版面配置。正五邊形的邊長就是海報的寬，而正五邊形的高就是海報的長。海報上水的平線，就是正五邊形的水平對角線。

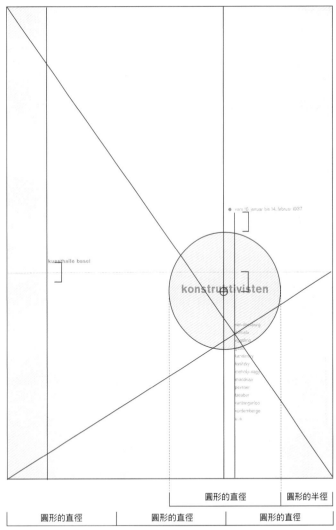

圓形的直徑　　圓形的半徑

圓形的直徑　　圓形的直徑　　圓形的直徑

酒桶椅　Barrel Chair, 1904, 1937──法蘭克・洛伊・萊特（Frank Lloyd Wright）

和密斯・凡德羅一樣，萊特也為自己建造的建築作品精心設計家具。兩位建築大師深信建築物的內部陳設必須搭配其獨特風格，方能彰顯內外相容的和諧，向建築物致敬。

早在二十世紀初期，萊特所設計建造的住家就展現前所未見的現代風格。他的建築結構有流暢的水平線和抽象的幾何造形，相當簡潔俐落，室內家具也必須旗鼓相當才行。當時盛行的家具多半過分華麗，無法匹配這麼現代品味十足的建築。但在美術工藝運動的帶動之下，透過家具設計，萊特得到利用內部陳設烘托建築物整體特色的機會，也算有個立場，可以藉此收取額外費用增加利潤。

原始的「酒桶椅」設計於1904年，是萊特最喜愛的一件傑作，1925年經過進一步改進之後使用於塔里

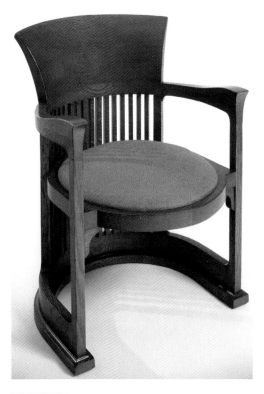

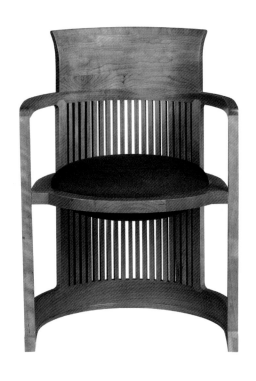

原生版椅酒桶，1903
早期版本的酒桶椅有兩支扶手，扶手前端收束形成拱起的突角。底座寬敞，裝飾線條明顯。座框下有小的輔助支撐結構，厚重的椅背自扶手末端朝上後傾。

新版酒桶椅，1937
經過一番精緻改造的酒桶椅在結構上簡化許多。扶手簡化成直線，轉角處導圓。椅背比較不厚重、修窄了許多，自扶手往上微朝後仰。底座也有精簡，省略了另外的裝飾線條。

耶辛莊園（Taliesin）的飯廳，1935年再度使用於落水山莊（Fallingwater）。1937年萊特為嬌生公司（S. C. Johnson）老闆賀伯·詹森（Herbert Johnson）設計展翼（Wingspread）住宅。當時他需要為飯廳搭配餐桌椅，於是再度拿出酒桶椅精心改造。調整比例，簡化扶手，削細底座。改良之後的設計呈現更流線型、更統一的風格。

許多萊特設計的家具都包含直角的矩形平面，而酒桶椅的不同之處是弧形椅背和圓形結構。座椅的椅墊厚度超出座框，從上下露出。從側面看，圓形座框懸托於扶手之外，令人聯想萊特建築的若干特色。輔助支撐的直木條自椅背向下連貫底座，帶給使用者圍繞保護的安全感。

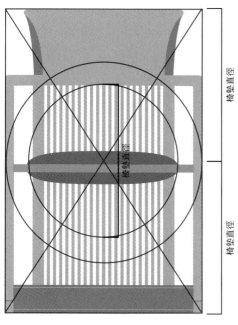

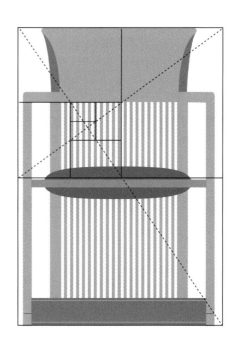

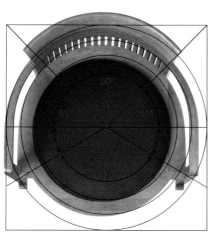

比例圖

精心改造後的酒桶椅擁有迷人的比例。正視圖是$\sqrt{2}$矩形，圓形座框正好位於中心點下。扶手位於座椅到椅背頂端一半的距離。如左上圖，椅子的高度是椅墊圓直徑的兩倍，如左圖，連續的直木條呈放射狀排列，占據1/4個圓形，也就是90度，而扶手占據了2/3個圓形，也就是240度。

嬌生公司總部椅 S. C. Johnson Administration Building Chairs, 1938——**法蘭克・洛伊・萊特**

萊特不但是個建築工藝的天才，業務能力也是一流，他極擅長說服業主接受非比尋常的建築風格和家具設計，並掏出錢來。在設計建造威斯康辛州羅辛市的嬌生公司總部期間，萊特要求室內陳設必須呼應建築物本身的圓形幾何式樣和弧形結構。儘管預算遭到相當程度的阻力，他的堅持最後還是勝出。

下圖是1937年使用於專利辦公室的椅子設計圖。椅子由懸臂扶手、三支椅腳，以及從底部支架環環上爬至座椅的支撐橫條所構成。類似於酒桶椅的椅墊，此椅的椅背和座椅都使用雙面圓椅墊，穿透坐框表現線條的流暢。金屬坐框由實心鋁棒製成，呈十字形，像一個「＋」號。

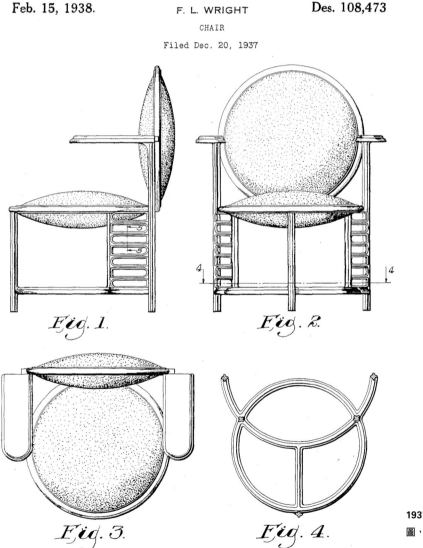

Feb. 15, 1938.

F. L. WRIGHT

CHAIR

Filed Dec. 20, 1937

Des. 108,473

Fig. 1.

Fig. 2.

Fig. 3.

Fig. 4.

1937年專利辦公室椅子設計圖，擬用於嬌生公司總部。

適合大量生產的改版椅子比1937年專利辦公室的設計成本更低，構造更精良。成立不久的鋼座家具工廠（Steelcase）配合萊特精修此椅，負責製造。實心鋁棒的坐框改用鋼管取代，整體輪廓略顯收縮，支撐橫條的形狀簡化，椅腳加裝滾輪。扶手椅版本將扶手精簡成一片木板，還有強化支撐力的斜角支架從扶手正中央下方連接後椅腳。乘坐者可以隨舒適度調整椅背角度。說到精打細算，圓椅墊一面用舊了還可以翻面再用。

直至今日，三支腳的辦公椅還是很標新立異的設計。面臨抵制聲浪，萊特的回應是：「三支腳可以讓乘坐者放在椅子下的雙腳擺放得更舒適，而且它幫助良好坐姿，因為雙腳必須平放地面才能坐得穩。」剛開始一直有人跌倒，據說甚至萊特自己也跌過，後來大家總算適應了這個獨特的設計。儘管萊特堅稱三腳椅有益於乘坐者，但他還是設計了四支腳的「主管椅」，提供給不願跟員工一樣去適應三腳椅的高階主管。

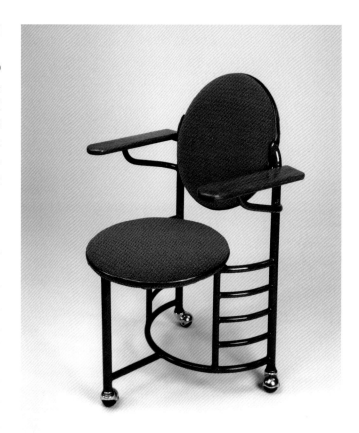

嬌生公司總部三腳椅

三腳椅
底部支架的材質和設計改變。右圖的鋼管取代左圖的十字形實心鋁棒，左圖原始設計的Y字三點相交圓形簡化為右圖純粹的Y字型。

除了椅子，萊特為嬌生公司總部所設計的家具還包括一系列風格統一的辦公桌、檔案櫃、書櫃。鋼管支架是所有家具的特色，它的曲線呼應建築結構表現的圓形、弧線和圓筒式樣。每一件陳設都運用了圓形，並強調直線和半圓的收邊。所有零件和造型一律精簡標準化，大幅降低了量產製造的成本。

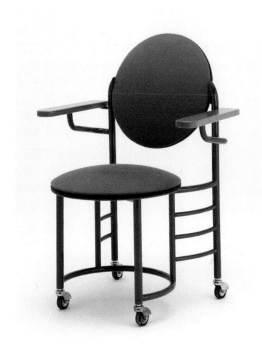

主管椅

量產版主管椅

正視圖和側視圖都是黃金分割矩形，座椅和椅背納入矩形的正方形內。圓形構造重複出現於椅背、座椅、支架。座椅以下的支架間距對齊二次黃金分割結構。

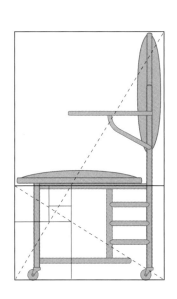

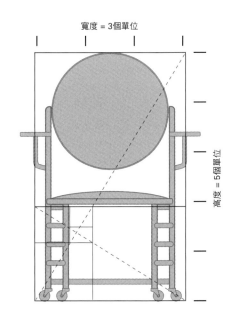

寬度 = 3個單位

高度 = 5個單位

嬌生公司總部的三腳椅和辦公桌

主管椅和辦公桌

「專業攝影」海報　Der Berufsphotograph, 1938──契霍爾德（Jan Tschichold）

這張海報是1938年由契霍爾德為一群專業攝影師的作品展所設計的，雖然事隔多年，這張海報在概念與構圖上依舊堪稱經典。為呼應展覽主題，海報設計為以負片方式處理影像，將觀者注意力吸引至「攝影」這個概念，而非僅只是一張女性圖像而已。海報主標題「der berufsphotograph」的字母擁有不同顏色，印刷時，滾筒上分別套有黃、紅、藍三種墨色，隨著滾筒旋轉，三種墨色便在交界處混色。這種在字體樣式上套用如彩虹般墨色的表現主義（expressionist）風格，在契霍爾德的作品中較少出現，他的作品其實多半帶有形式主義（formalism）的味道。不過，他對非對稱與功能性字體的偏好，仍能從細心對齊的幾何結構，以及字體間的相互關係之中看出。

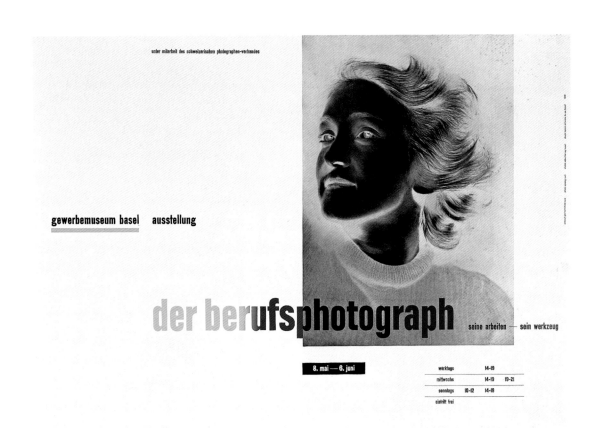

√2矩形結構

√2矩形往海報的右上角再做
細分,由二次分割矩形角落畫
出的對角線,平分且穿過照片
中人像的眼睛。

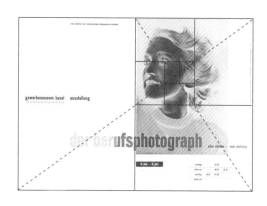

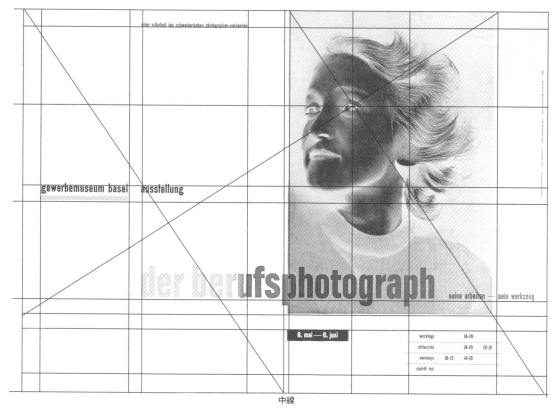

中線

解析

負片影像位置恰好位在√2矩形的海報版面中央線右側,人像
左眼被細心地安排在對角線的核心,以統整海報各元素的排
列。影像的高度與寬度,也與海報各元素的位置相呼應。

「馬克斯・畢爾」字型　Max Bill Font, 1944──馬克斯・畢爾

「我認為完全以數學思考為基礎來發展某項藝術，是確切可行的事。」
摘自1949年馬克斯・畢爾專訪，《當代印刷通訊》

馬克斯・畢爾是一位擁有美術、建築和字體工藝等多項專業的卓越設計師。在包浩斯學校就讀期間，他受到包括華特・格羅佩斯（Walter Gropius）、莫霍伊・納吉（Moholy Nagy）、約瑟夫・亞伯斯（Josef Albers）等大師的指導，以及機能主義建築（functionalism）、荷蘭風格派（De Stijl）、正統數學體制的潛移默化。1920年代荷蘭風格派的特色是運用水平線和垂直線絕對嚴謹地劃分空間，畢爾也將其發揮於創作字體，用手繪畫出以$\sqrt{2}$矩形為基礎格式的字體形狀。每個字體特性以模組化形式呈現，和$\sqrt{2}$矩形結

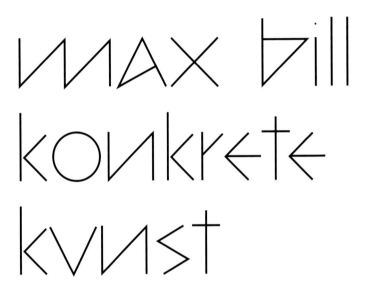

$\sqrt{2}$ 字母成型建構法
$\sqrt{2}$矩形明確架構出字母的形狀構造。正方形的長度決定了高度x，其餘的空間是上升字或下降字伸出正方形的長度。

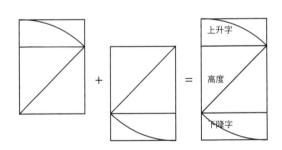

構有直接的幾何關係。有些字體可愛多變，例如反向
的「n」，由兩個相連的「n」字結合而成的「m」，有
稜有角的「s」。畢爾的字體被運用於1944年的一張
海報作品，1949年再度出現於他設計的海報和作品
展。

字體建構

在√2矩形中分割出正方形，形成基線和中
線，亦即小寫字體的高度x。依此線明確界定
高於中線的上升字（譬如字母「k」、「t」、「b」）
和低於基線的下降字（譬如字母「p」）所伸出
的長度。字體的筆劃以√2矩形結構為基底，
角度限定在45度。例外的字母「s」，偏離成
30度和60度，還有大筆劃的字母「a」和「v」，
偏離至63度。重覆兩個「n」字的兩個√2矩形
結構形成字母「m」。數字也可以依此邏輯設
計，利用正方形內的完全內接圓畫出數字結構
上較大的圓形（譬如「8」、「6」、「9」）。

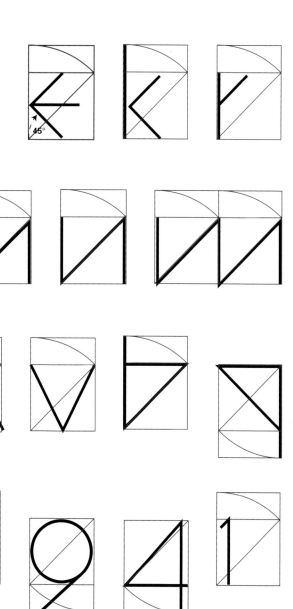

范恩斯沃斯住宅　Farnsworth House, 1945-1951──密斯‧凡德羅

對委託人艾迪絲‧范恩斯沃斯醫師（Dr. Edith Farnsworth）來說，這是一棟在周末遠離都市叢林，躲到鄉間抒壓的私人度假屋，更是一個和才華洋溢的建築大師共處的好藉口。在設計師密斯‧凡德羅的眼中，它是現代主義建築思維的極致體現。林木繁茂的臨河地勢表面平坦，恰恰符合密斯想像的完美住宅。然而這段以共同願景展開的合夥關係，剛開始夾雜幾絲浪漫情愫，到頭來卻對簿公堂。預算超出失了控地

節節上升，而且居住大不易，因為這棟美麗的白色建築夏天過於悶熱，冬天也難以保持溫度。

支撐結構的鋼柱和大片落地窗帶領視線橫向瀏覽，一股如詩般的現代主義節奏油然而生。鋼柱將屋體架離地面，製造出空間轉換和重疊的感覺，房屋彷彿離地漂浮於空氣之中。

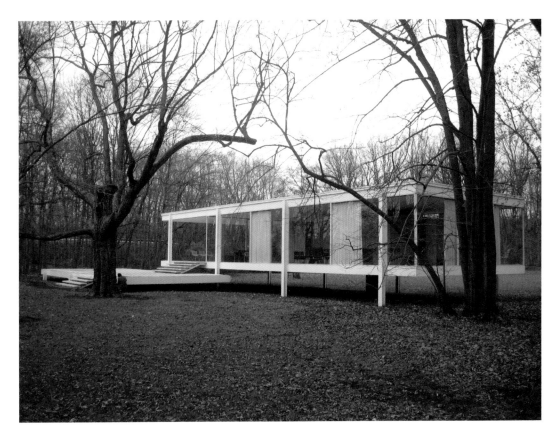

范恩斯沃斯住宅

屋頂有一段出挑，為露台區域提供遮蔽，視覺上像是房屋主體的一部分。戶外空間透過另一層較低的平台延伸至陽光下，寬闊的矮階散發一股歡迎客人造訪的動感。屋體用鋼柱架高六呎，進入訪客的視線時彷彿懸浮於地面之上。

這座玻璃建築在當時先進得過了頭，導致范恩斯沃斯醫師無福消受。伊利諾州的冬天氣候嚴寒，地板的發熱系統送出熱氣向上擴散，遇到冰冷的玻璃，凝結成水氣，沿著窗戶湧流如下雨。暑夏日曬自落地窗穿牆而入，室內難降溫。享有戶外平台空間卻不快活，因為有蚊子。

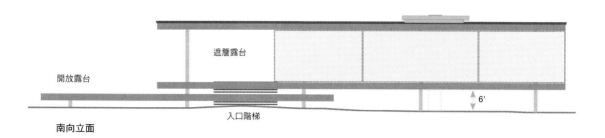

開放露台　　　　　　　遮簷露台

6'

入口階梯

南向立面

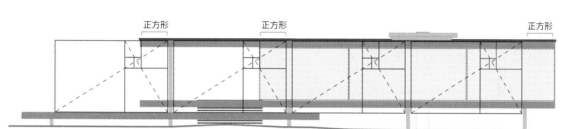

正方形　　　　　　正方形　　　　　　　　　　　正方形

黃金分割矩形

一根接著一根的支撐鋼柱彼此間距是一個黃
金分割矩形的寬度。左右兩側屋頂的出挑部
分，以及入口第一道較小片的玻璃窗格，和
黃金分割矩形結構圖當中較小的正方形有大
約相同的寬度。

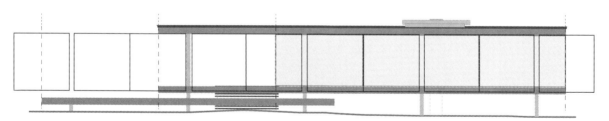

重覆出現的正方形

寬敞的玻璃落地窗是一連串正方形的組合。
每一個窗格由兩個正方形組成，較小窗格的
寬度是正方形的一半。

夾板椅　Plywood Chair, 1946──查爾斯‧伊姆斯

雖然伊姆斯申請到主修建築的全額獎金，但他仍在兩年的學院生涯後，離開了聖路易的華盛頓大學（Washington University）。原先他所接受的教育是傳統的布雜藝術，但後來卻對現代主義及萊特的建築展現出極高的興趣。然而，在他一生中，他仍然感謝這些傳統藝術的訓練，讓他得以掌握比例與建築的經典原則。

這張夾板椅是伊姆斯為了紐約現代美術館（MOMA）在1940年資助的「有機家具競賽」（Organic Furniture Competition）而設計。設計過程中，伊姆斯及建築師同事埃羅‧沙利南（Eero Saarinen）將各種有機形式整合成完整的個體，最後的成品擁有美麗的曲線，緊緊抓住裁判的目光。除了開發出3D塑型夾板的創新科技，此作品還運用了夾板與金屬結合的橡膠融合技術，這些都是此設計獲得首獎的原因。

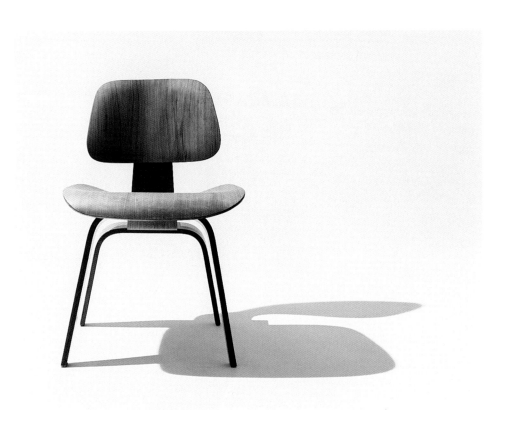

夾板椅
上圖為所有組件皆為夾板的版本，右圖是有金屬組件的版本。夾板椅共設計了兩款造型，一款是休閒椅，另一款是餐椅。

這張椅子目前仍持續生產，也不斷加以改良。我們無法斷定該椅的比例與黃金分割矩形的關係，是否原本就存在於設計師的理念中，但伊姆斯曾受傳統藝術的薰陶，加上與沙利南的合作關係，都讓這項猜測變得更為可信。

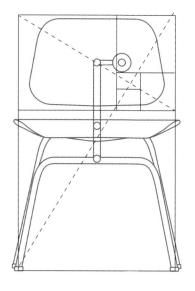

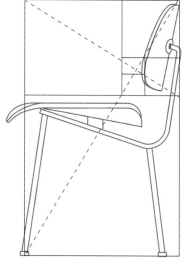

椅背（上圖）
椅背可以完美地放進黃金分割矩形中。

比例（右圖）
餐椅各組件的比例均大致符合黃金分割。

細部比例
椅背圓角與管狀椅腳導圓的半徑，彼此間比例為1：4：6：8。

A= 1
B= 4
C= 6
D= 8

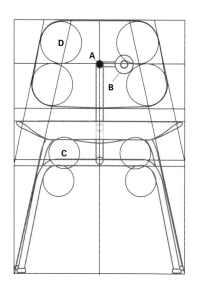

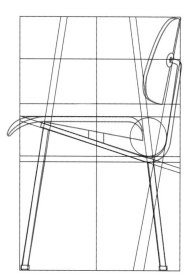

玻璃屋　Philip Johnson Glass House, 1949——菲利普‧強生（Philip Johnson）

菲利普‧強生在哈佛的求學期間主修歷史和哲學，家境富裕縱容他延長在歐洲的旅行。這些旅行引發他對建築的好奇，並因此在1928年結識正為巴塞隆納國際博覽會設計德國展覽館的密斯‧凡德羅，這為強生帶來關鍵一生的影響。他和密斯展開一段終身不渝的友誼，最終更成為一輩子的事業夥伴。後來強生擔任現代藝術博物館建築部門的首任負責人，他策劃了頗具開創性的「The International Style: Architecture Since 1922」展覽，將現代主義建築思潮引進美國。

強生對新聞記者和博物館館長的工作並不熱衷，他在三十多歲時重返哈佛，進入設計學院就讀。建造「玻璃屋」的想法，能將他所受的教育和思想付諸實現，提供他做為專業建築師一舉成名的機會。最後，他的確蓋出一棟比例嚴謹細節慎密，讓人豎起大拇指的玻璃帷幕建築。房屋沒有內牆，裡裡外外四面八方一目瞭然，透明度因此更為突顯，叫人嘖嘖稱奇。貫穿屋頂的紅磚圓柱，將浴室和壁爐包覆其中。建築界睜大了眼睛，菲利普‧強生旋風已然吹起。

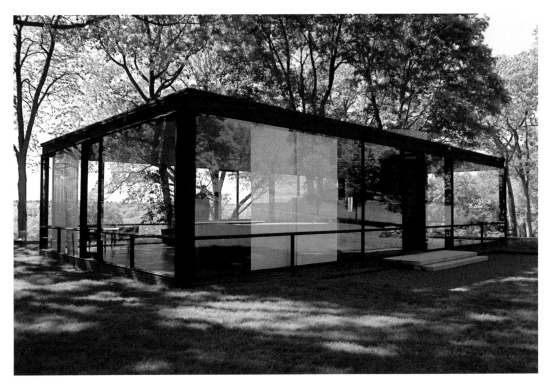

菲利普‧強生玻璃屋
玻璃屋是強生在1940年早期的碩士論文研究。碩士畢業後他繼續發展這項設計，1945年他在康乃狄克州新迦南購置一塊林木繁茂的5畝地。施工開始於1948年，完成於1949年。

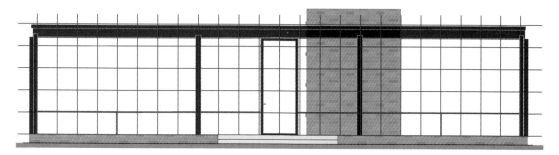

東向立面方格結構

玻璃屋的東向立面可劃分為 5 x 24 的方格結構。玻璃帷幕下
方的橫窗格是 1 x 4 個單位,屋門兩側是 1 x 3 個單位。屋門
是 2 個單位寬。紅磚砌成的圓柱和建築物的直角結構造成外
形上的對比,而且座落於屋門旁邊,呈現非對稱性。

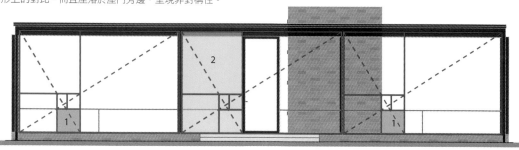

東向立面黃金分割比例

以直立鋼柱將結構分割成三等分,每一等
分都是黃金分割比例。1.每一等分裡,二次
黃金分割矩形的正方形都恰好嵌入玻璃帷
幕下方的橫窗格。2.在中間等分的屋門兩
側,恰好各自形成一個二次黃金分割矩形。

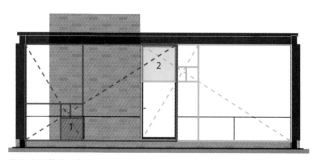

北向立面黃金分割比例

北向立面也在黃金分割比例之內。上圖顯示藍色和紅色兩個黃金分割矩
形的重疊。1.相同於東向立面圖所示,二次黃金分割矩形的正方形正好
嵌入玻璃帷幕下方的橫窗格,而正方形的邊緣剛好靠著橫窗格的分隔。
2.兩個黃金分割矩形重疊於二次黃金矩形裡的正方形,而此正方形的寬
度等於門寬。

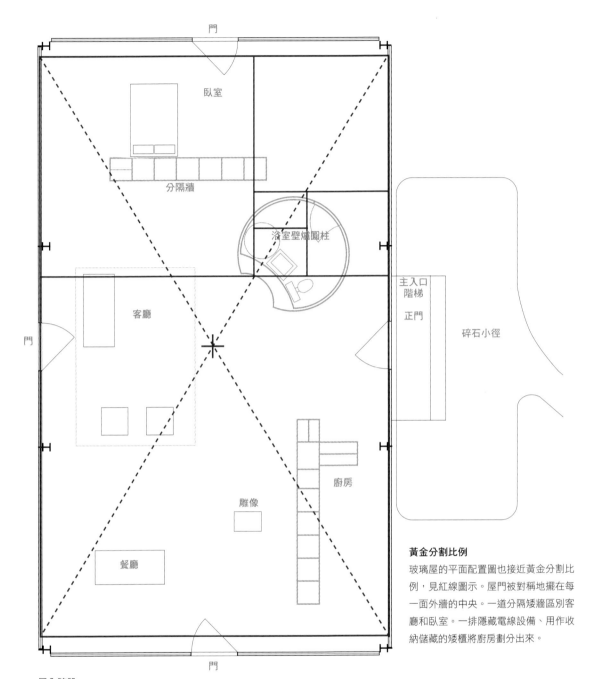

門

臥室

分隔牆

浴室壁爐圓柱

客廳

主入口
階梯

正門

碎石小徑

門

廚房

雕像

餐廳

門

黃金分割比例

玻璃屋的平面配置圖也接近黃金分割比例,見紅線圖示。屋門被對稱地擺在每一面外牆的中央。一道分隔矮牆區別客廳和臥室。一排隱藏電線設備、用作收納儲藏的矮櫃將廚房劃分出來。

屋內陳設

為了向摯友、啟蒙師、合夥人致敬,客廳用的家具是巴塞隆納系列的座椅、墊腳椅、咖啡桌、躺椅。搭配餐桌的是柏諾椅,全是密斯‧凡德羅的傑作。

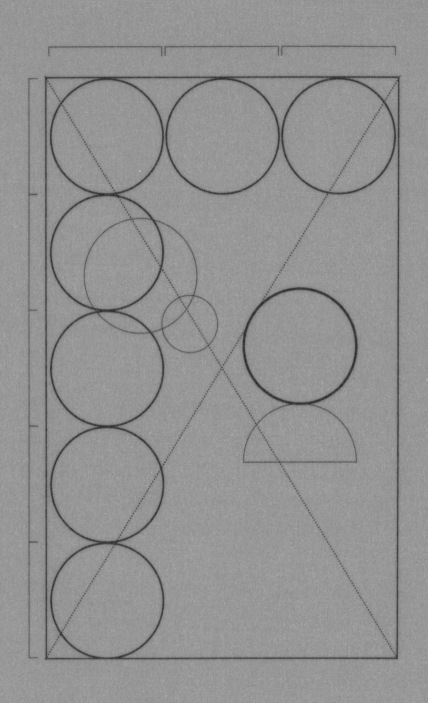

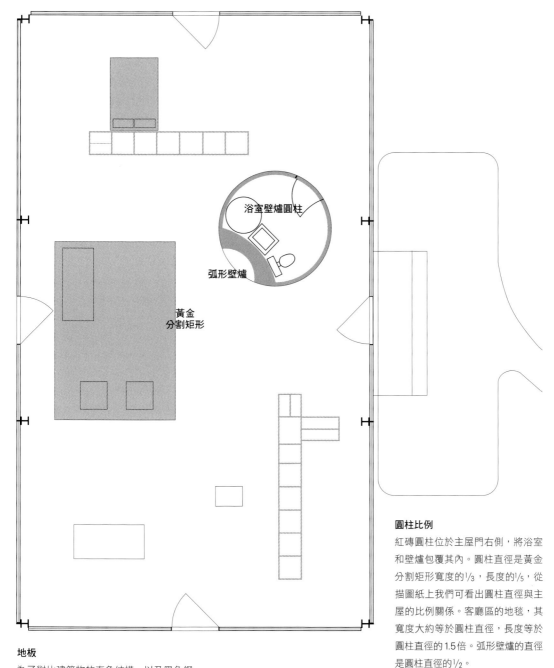

浴室壁爐圓柱

弧形壁爐

黃金
分割矩形

地板

為了對比建築物的直角結構，以及黑色鋼柱和透明玻璃的光滑質地，地板鋪以人字形排列的紅磚。紅磚固有的纖細紋理微妙地將建築物和大地連結，和諧地呼應包覆浴室及壁爐的紅磚圓柱。

圓柱比例

紅磚圓柱位於主屋門右側，將浴室和壁爐包覆其內。圓柱直徑是黃金分割矩形寬度的$1/3$，長度的$1/5$，從描圖紙上我們可看出圓柱直徑與主屋的比例關係。客廳區的地毯，其寬度大約等於圓柱直徑，長度等於圓柱直徑的1.5倍。弧形壁爐的直徑是圓柱直徑的$1/2$。

伊利諾理工學院禮拜堂　Illinois Institute of Technology Chapel, 1949-1952──密斯‧凡德羅

密斯最為人知的建築作品，多屬以鋼鐵與玻璃帷幕建構的現代大樓。這位崇尚比例系統的大師所蓋的大樓，在形式與比例上都相當接近，因此可以將它們定義為一種特定的建築類型。密斯曾任伊利諾理工學院建築系主任二十年，這段期間，他的設計布滿了整個校園，為後代留下許多建築物。

「伊利諾理工學院禮拜堂」便是他在建築規模較小的情況下，妥善運用比例的極佳案例。禮拜堂的各個立面都是黃金分割比例1：1.618，或約3：5左右的比例。其正立面可以在黃金分割比例原則下完美地劃分出五個直欄區塊，而整棟建築可以劃分為5 x 5的矩形模組。

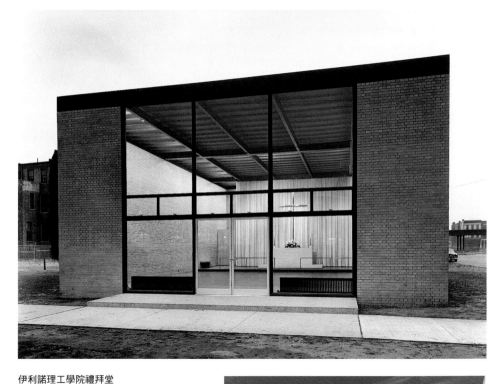

伊利諾理工學院禮拜堂
（上圖）從外部看禮拜堂正立面。
（右圖）禮拜堂內部。

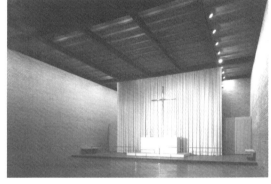

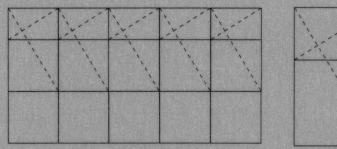
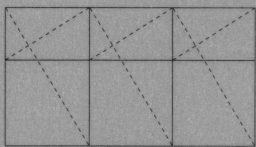
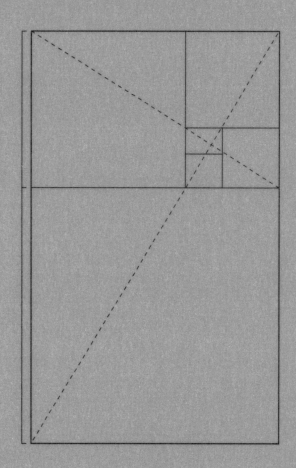

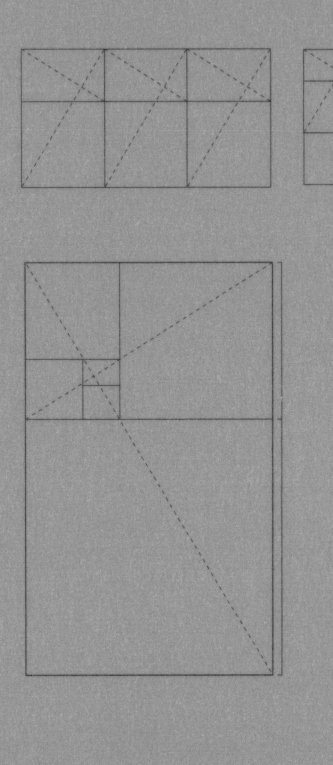

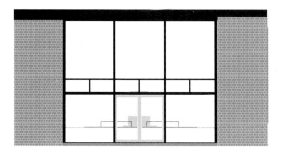

正立面

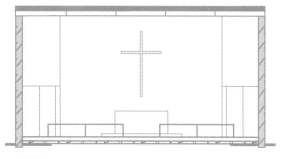

正剖面

黃金分割比例

從描圖紙上的基準線，可清楚看出黃金分割比例如何運用在這個作品中。左上圖為禮拜堂的正立面，可被細分為一系列的黃金分割矩形，包含了上方大窗與懸在上方的小格氣窗，而下方的大窗則為正方形結構。右上圖為看向聖壇的剖面圖，可用三個黃金分割矩形來劃分。

從右下方的平面圖來看，禮拜堂邊的平面也是完美的黃金分割矩形。此黃金分割矩形內的正方形區域是集會區，而二次黃金分割矩形的區域，即為禮拜堂的聖壇、服務區及儲藏室。這兩塊區域藉由聖壇區與欄杆所在的一小塊高臺作出區分。原先的禮拜堂設計裡並不包含座位區，不過後來還是因實際需求加上了。

左頁照片的拍攝時間約於1950年，可惜近幾年來，禮拜堂不僅換掉了原有窗戶，維修的部分也不盡完善。參觀者到現場時，可能無法看到如左頁照片一般的禮拜堂了。

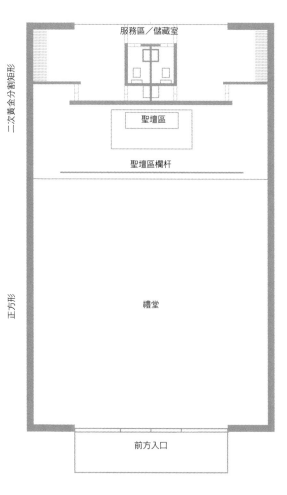

鬱金香椅　Tulip Chai, 1957——埃羅‧沙利南

沙利南對簡潔俐落和一致性的熱愛，可同時見於他的建築作品，密蘇里州聖路易市的「聖路易大拱門」（Gateway Arch），和他的設計家具「鬱金香系列」（Tulip Collection）。沙利南早期曾和查爾斯‧伊姆斯合作設計「夾板椅」，之後他持續追求純粹一致的表現形式，終於得以在1957年的「鬱金香系列」開花結果。

沙利南的企圖是要簡化內部結構，淘汰他認為影響秩序的桌腳和椅腳。想不到最後設計出爐的竟是一件如此渾然天成、充滿現代感的作品，而且一舉成為後世經典。

本章所介紹的是鬱金香系列無扶手的「桌邊椅」，同系列其他產品還有「墊腳椅」、「扶手椅」和「邊桌」。椅子的正視圖和側視圖皆完全符合黃金分割比例，椅腳柱的曲線弧度亦是由黃金分割橢圓求出。

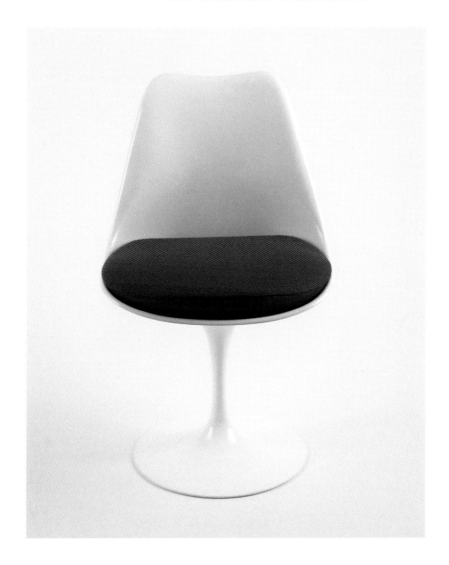

黃金橢圓

黃金橢圓之長軸和短軸的長度
比例是 1:1.62，類似黃金矩形。
有證據顯示人類對含此比例的
橢圓形也有認知偏好。

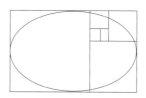

解析

（右）正視圖顯示椅子和黃金分割矩形相符無
疑。也可以用矩形方格化加以分析：下方的正
方形和椅墊頂端相會，椅腳柱和座椅的接合
點，和上方的正方形相會。

椅腳柱的上下曲線完全符合黃金橢圓弧度。

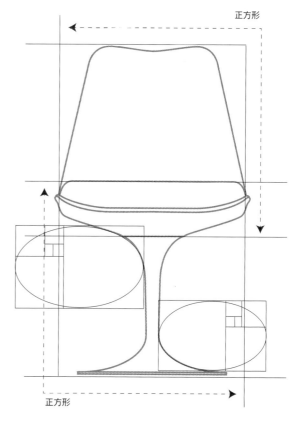

側視圖和正視圖

鬱金香椅的側視圖（左）和
正視圖（右）都恰好符合黃
金分割矩形。椅墊位於黃金
矩形的中心點。椅腳柱和座
椅相接處的寬度大約是座椅
總寬度的 1/3。

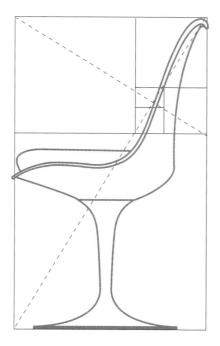

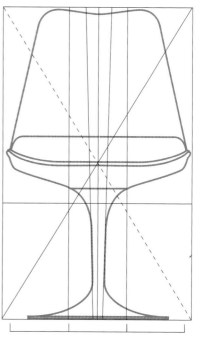

范裘利母親之家　Vanna Venturi House, 1962-1964 —— 羅勃特・范裘利（Robert Venturi）

羅勃特・范裘利突破現代主義建築的極簡形式，以及密斯・凡德羅「less is more」（少即是多）的信念，主張兼容並蓄的建築風格，發表「less is bore」（少即乏味）宣言。他為母親蓋的小屋實驗很多他後來寫在《現代建築的複雜性和矛盾性》（*Complexity and Contradiction in Modern Architecture*）一書中的理念。這部著作影響甚鉅，內容包括對於錯綜複雜、含糊難辨、自相矛盾等想法的實際應用。

此屋一眼望去簡單樸實，山形牆突顯的線條感，居中俯瞰的煙囪，巍然屹立的四方形入口，整體結構呈現大膽的對稱。然而煙囪開口偏離中線，窗戶配置左右不對稱，房屋正中的矩形缺口彷彿被鑿空一般，令人目眩神迷。屋頂形成的強勁斜線和呈直角四方形的窗戶，藉著神來一筆的圓弧中楣，讓各樣元素得以融合共生。

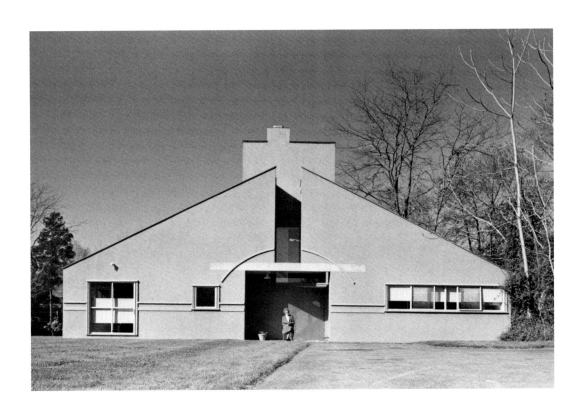

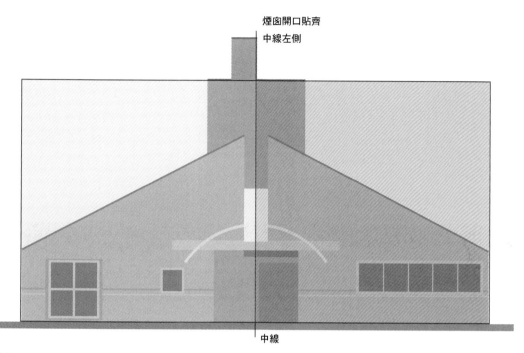

煙囪開口貼齊

中線左側

中線

比例

排除屋頂的煙囪口不算，房屋的比例是 1:2。房屋的主
體比例，包含屋面線和門口，是左右對稱的。

圓形和對齊

建築結構上各元素之間的關連可以從入口上
方的圓弧中榴得到暗示。一系列的同心圓，
掠過每一個建築元素。

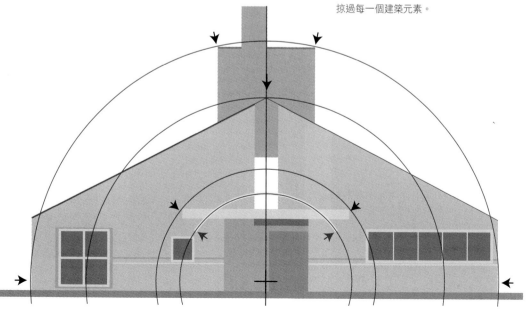

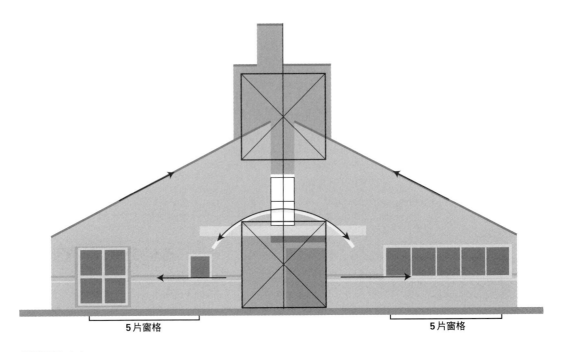

非對稱性和方向

房屋左右兩邊的窗戶排列有所不同。左邊有4片窗戶結合形
成大四方形、接近入口的1片獨立窗戶。右邊的窗戶橫躺成
一列。兩邊窗戶的尺寸不同,但長寬比和總窗格數(5片)是
相同的。

此屋最為討喜之處在於注意力移動的方式。生動的屋面線帶
領注意力往上移朝向煙囪,形狀也是四方形的煙囪帶來視覺
停頓,然後注意力跟著往下走,隨著大門上方的圓弧中楣向
下移,順著橫梁和門楣的水平線看向左右兩邊。

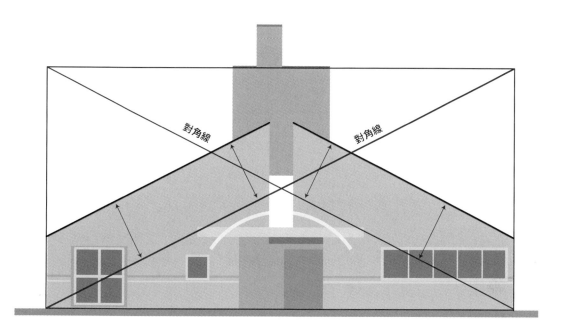

對角線與其平行網格

屋頂的斜率和建築結構整體的對角線有直接的關連。將立
面放進一個比例1:2的矩形中,矩形的對角線與屋面線平
行。下圖中,用與對角線平行的斜線形畫出網格,可以進
一步檢視各元素之間的相對關係。

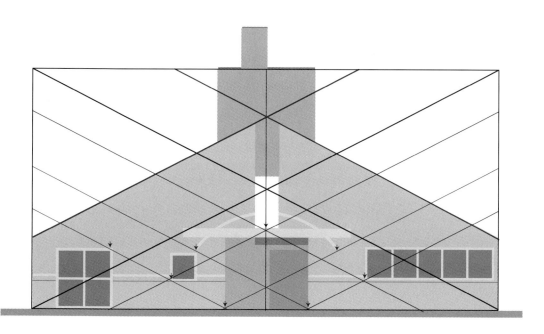

「設計師」海報　Vormgevers, 1968──溫・克勞維爾 (Wim Crouwel)

這張海報製作於1968年，遠早於個人電腦的發明。
當時只有銀行會大量使用電腦處理事務，這張海報所
使用的字體，與支票簿上機器可辨識的數字字型有著
極為相似的特徵。因此這張海報的字體既具早期機
器判讀的「懷舊」功能，又可謂預測數位世代來臨的
「先知」。此外，克勞維爾彷彿也預見了「螢幕」與
「電腦」將會扮演推動印刷發展的重要角色。

這張海報是個√2矩形，具有正方形格線底紋，並簡
單明確地劃分為上下兩個區域。格線底紋中的每個正
方形，以⅕的寬度向45度方向移位複製1次，形成
了特殊的細格。海報所用的字型是以「數位化」的方
式建立，並以格線底紋的小正方形單位為基礎。⅕
寬度的線格決定了字母的導圓半徑，同時也成為字母
筆劃的連接處。

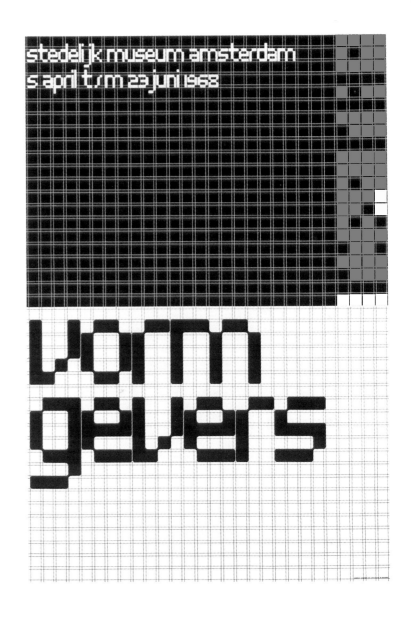

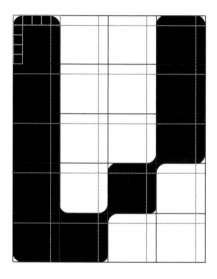

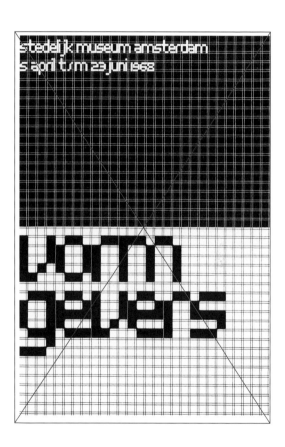

解析

海報中的字型設計，是依圖中紅線所標示出的
格線來建構，再以距離每個正方形右上角 1/5
寬度的細格線（圖中以灰線表示）為半徑，將
字母的轉角導圓。用這種方式來建構字母的邏
輯，可視為一種「數位化」思維。字母不分大
小寫，全部緊靠在一起，之間只有極細的縫區
隔。多數字母尺寸均以 4 × 5 格為基礎，較窄
的字母如「i」與「j」，僅占一格的寬度。海報
上方的文字大小，是海報下方文字面積的 1/5。

「福森柏格瓷器」海報　Fürstenberg Porzellan, 1969——英吉‧卓克瑞（Inge Druckery）

卓克瑞在這張海報裡流暢地融入「福森柏格瓷器」的優雅與柔美特質。這個字體只有一種粗細，線條細緻、結構幾何，部分由曲線構成的字母，特別是「u」與「r」，則展現出非對稱結構的和諧感與歷久彌新的優雅。

如同大部分二十世紀的歐洲海報，這張海報依舊採用標準√2矩形的版面，海報上各元素均與√2矩形比例關係密切。海報中心點位於第二行大寫字母「A」的頂端，當觀者視線沿數字「1」的筆劃垂直往下時，目光就會自然落在其上。

Ausstellung der
Werkkunstschule Krefeld
29.11.68 bis 4.1.69

Öffnungszeiten:
Montag - Freitag 10 -18 Uhr
Samstag 10 -13 Uhr

221
JAHRE
PORZELLAN
MANU–
FAKTUR
FÜRSTEN–
BERG

字型建構

這組字型的基本結構建立在一個作3 X 2分割的正方形中。最窄的字母占⅓個正方形，稍寬一點的字母占⅔個正方形，更寬一點的則占滿1個正方形，而最寬的字母則占⁴⁄₃個正方形。

解析

「221 JAHRE PORZELLAN MANUFAKTUR FÜRSTEN-BERG」這串標題字母的字高約為海報高度的¹⁄₁₆；海報上方的小文字塊高度，恰好為標題字母字高的⅔。而瓷器製造者的標誌（海報左上方）──斜體字母「F」與一頂皇冠，其長寬皆約為標題字母字高的2倍。

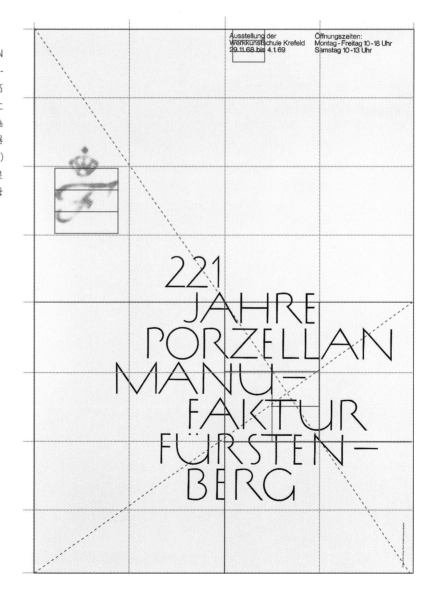

慕尼黑奧運運動圖像　Munich Olympics Pictograms, 1972──奧提‧艾何（Otl Aicher）

使用「圖像識別系統」（pictogram systems）是國際奧林匹克運動會的一項優良傳統。打從1936年柏林奧運開始，這套系統就已被發展成為一個跨文化的視覺語言。艾何在1967年被指派為1972年慕尼黑奧運的首席設計師，這項任務非同小可，每一項比賽盛事和大大小小的文宣素材，例如標誌、時刻表、節目單、制服、海報等等加起來就需要設計超過150幅的圖像。

艾何發展一套將幾何形狀格式化的抽象系統，將人體的頭部、軀幹、手臂、腿部分別符號化，並配置在一張畫有垂直線、平行線、45度斜線的網格中。這些符號化、系統化後的人體構件，分別組合出不同運動項目的姿態，當人體呈45度傾斜時，尤其表現出動感。這套恆久不衰的圖像識別系統一直持續延用至今。

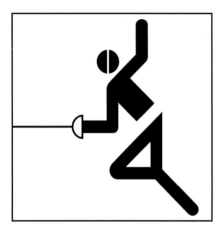

擊劍比賽圖像
1976年，©ERCO GmbH設計，
www.aicher-pictograms.com

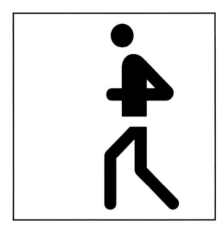

賽跑比賽圖像
1976年，©ERCO GmbH設計，
www.aicher-pictograms.com

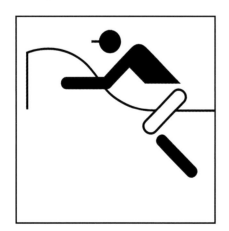

馬術比賽圖像
1976年，©ERCO GmbH設計，
www.aicher-pictograms.com

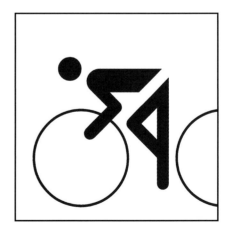

單車比賽圖像
1976年，©ERCO GmbH設計，
www.aicher-pictograms.com

足球比賽圖像

1976年，©ERCO GmbH設計，
www.aicher-pictograms.com

這套圖像識別系統以代表人體身形的標準化幾
何形狀組合而成。頭部是正圓，以相同半徑的
圓導出肩膀圓角，代表四肢的矩形皆同寬，手
肘或在膝蓋彎曲時，其轉角處導圓的直徑等於
矩形的寬度。

人物被安排在同樣大小的正方形內，並且依照
運動項目的特性決定配置。譬如賽跑運動，選
手直向填滿方格高度，而彎腰騎單車的選手則
向下靠齊，往上留白，馬術選手則向上靠齊，
下方代表馬所在的位置。

運動裝備也以同樣邏輯抽象化，以線條表示。
例如擊劍人物手中那柄細長的劍，單車的圓形
車輪，和馬術選手的馬。馬術選手的頭部多出
一段細線代表帽簷。擊劍圖像當中，貫穿頭部
的鏤空線條代表面部護具。

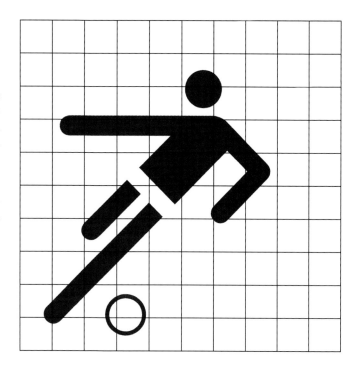

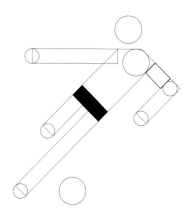

幾何系統

所有人物的身體構成都被模組化
了。圓形代表頭、手掌、腳掌。
矩形代表手臂、腿、軀幹。肩
膀、手肘、膝蓋彎曲時所導的圓
角半徑皆一致。幾乎所有人物的
上半身和下半身都是分離的，表
現出「腰帶」的視覺效果。

倫敦電力板　LEB, London Electricity Board, 1972——亨里昂（FHK Henrion）

亨里昂在二戰期間為「戰時新聞局」（U.S. Office of War Information）設計了海報和文宣，這些設計品在當時極為普及、家喻戶曉，他的名氣也因此變得響亮。

1950年代早期，他創辦了自己的個人設計顧問公司「Henrion Design Associates」，不久便被視為企業識別設計和市場調查的領頭羊。他的事務所為英國力藍特汽車（British Leyland automotive）、歐力飛提

打字機（Olivetti）、英國歐洲航空（BEA）以及荷蘭航空（KLM）成功地處理曝光率極高的大宗設計案。他的聲名遠播，並且在1967年和艾倫・帕金（Alan Parkin）合作出版《設計統合和企業標識》（*Design Co-ordination and the Corporate Image*）。這本書是影響企業識別設計的鉅作，著重於探討國際設計案例，還有他的事務所採用系統化研究為導向的高度成功策略。

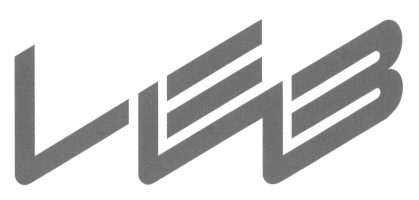

LEB企業識別
亨瑞昂主張，成功的企業識別其中有一項特點是一致性的設計。在等面積網格中畫出倫敦電力公司的企業識別標誌，之後便可任意縮放，運用於任何場合。同樣地，將企業識別標誌應用在各式各樣的企業傳達，包括設計在運輸工具上，都需要注意一致性。

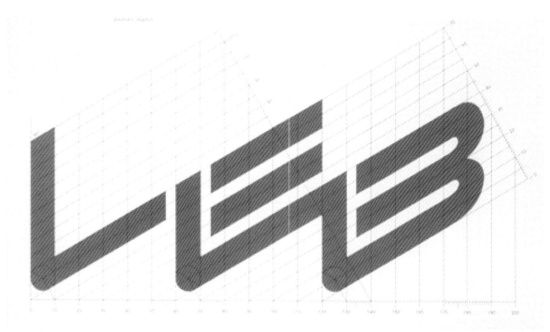

LEB 企業識別標誌手冊裡的標準識別結構圖

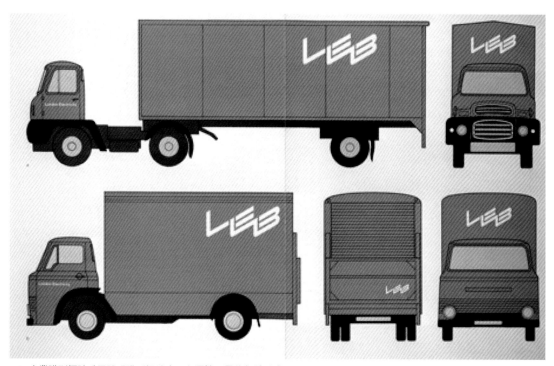

LEB 企業識別標誌手冊說明識別標誌應用在運輸工具的各種形式

「俄國藝術家聯展」海報　Majakovskij, 1975──布魯諾・蒙各齊（Bruno Monguzzi）

蒙各齊汲取早期俄國建構主義者的精神，並將之運用在米蘭舉辦的俄國藝術家作品聯展海報設計裡，讓這張海報充分反應了1920年代俄國建構主義的革命性理念。蒙各齊以紅、黑、灰的嚴謹配色方式，加上45度角的厚重矩形色塊，讓整張海報呈現出相當的「實用主義」（utilitarianism），而這也正是建構主義者的特徵之一。

蒙各齊以獨到的創作眼光，選擇了相同的無襯線字體及實用主義的技巧來製作海報。他先將三位著名藝術家的名字：Majakovskij、Mejerchol'd及Stanislavskij層層堆疊，作為展現海報力量的主視覺元素，並讓這些字體在對齊色塊的比例上均相同。而在空間的安排上，則藉由重疊色塊與鏤空的方式營造出層次感，紅色色塊中文字鏤空的部分透出下方色塊的顏色。

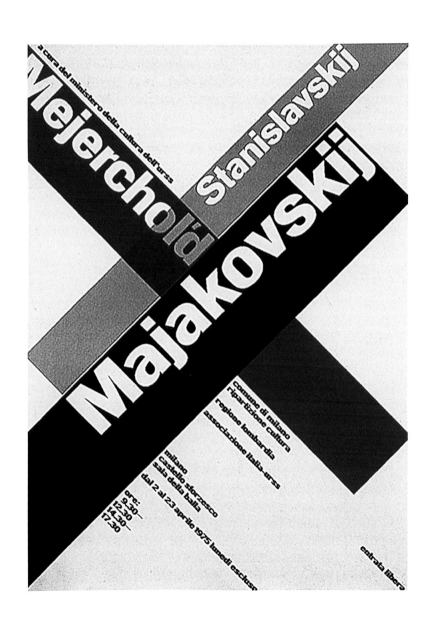

互為比例的海報元素

字體下的三個色塊，其面積比例為2：3：4；
色塊內的字體也跟著色塊等比例縮小，因此亦
為2：3：4。

√2矩形的圓形結構

與√2矩形置中的正方形兩條對角線，掌控了
海報的整體構圖。

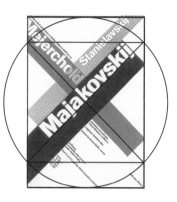

解析

三個相疊的色塊面積比例為
2：3：4，色塊上字體的高度
亦為相同比例。每個色塊以
90度角的方式交錯，造成視
覺上的強烈張力。

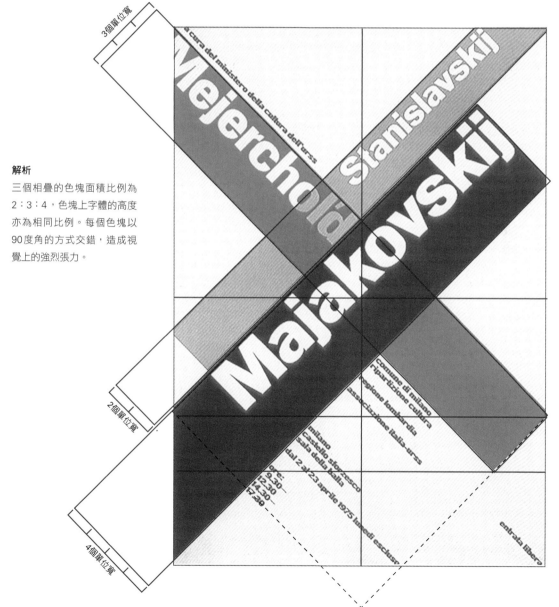

百靈攪拌棒　Braun Handblender, 1987

「百靈牌」電器產品一貫簡單高雅的設計風格，讓它們受到藝術家、建築師與設計師的青睞，其中更有許多產品被紐約現代美術館列為永久收藏。百靈牌的設計通常運用乾淨、簡潔的幾何形狀為主體，外觀多為純白或黑色，操作起來簡單方便；也因為這些簡單的線條，讓每個產品都給人一種「雕塑作品」的感受。

這些產品的設計師們，極可能運用了相似的設計手法，從造形、圖像配置到零件結構，都是依據幾何邏輯來安排。

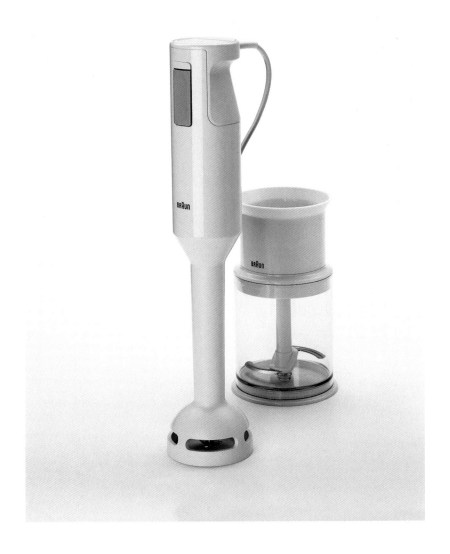

結構與比例

百靈攪拌棒的握柄長度為整體高度的1/2，如圖中的紅色圈圈所示，按鈕與外觀各部位的導圓半徑都是相同的。外觀不但富對稱的美感，「BRAUN」商標的位置被安排在垂直中線上，字體高度也和紅圈直徑相同。

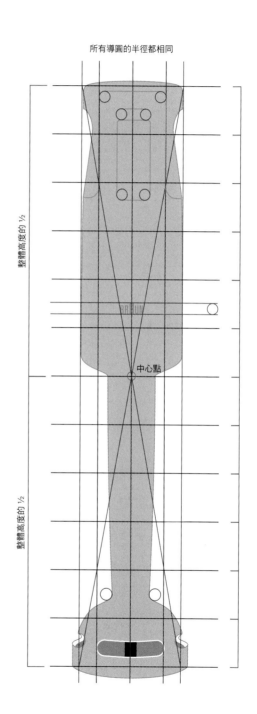

所有導圓的半徑都相同

整體高度的 1/2

整體高度的 1/2

中心點

百靈咖啡機　Braun Aromaster Coffee Maker

這款咖啡機同樣帶給我們百靈產品設計一貫的「正確
性」的感受。它在形式上同樣維持幾何外觀，接近正
圓弧的把手，恰如其分地強調其圓筒外型。此外，
「BRAUN」商標的細節、大小與位置，也精準地與其
他各部位的元素緊密相應。這種由嚴謹的平面轉化而
成的產品設計，讓該咖啡機超越實用主義的範疇，提
供使用者一種看待雕塑作品的感覺。

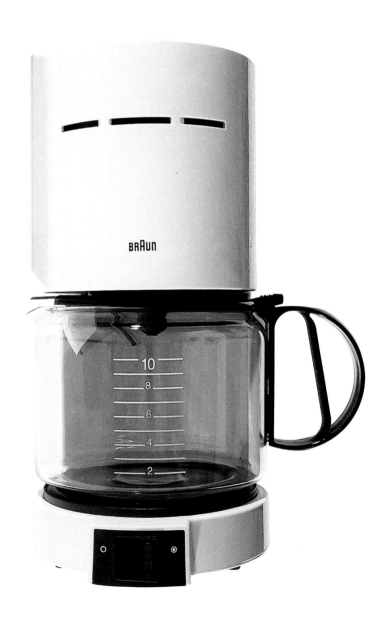

結構與比例

咖啡機的外觀可細分為一系列的規則區域，每個區域的位置，均仔細地與其他區域保持協調。「BRAUN」商標的位置，稍高於產品中心點；咖啡機圓筒狀的外型，與把手正圓弧的外型呼應；透過基準線，可以觀察出握把內側的斜把，其斜度與整體的關係。這種元素間的對稱性，亦可見於咖啡機下方的開關、咖啡壺刻度以及咖啡機上方的氣孔，三者是切齊的。

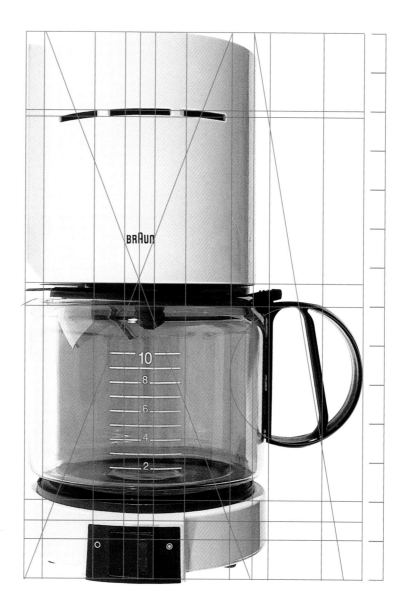

ALESSI圓錐茶壺　Il Conico Kettle, 1980-1983──阿德‧羅西（Aldo Rossi）

義大利設計品牌Alessi長久以來，就以專吸引前衛創新的產品設計師前來、並為他們生產大膽的設計品聞名。這些設計品量產的過程，與其設計的過程一樣戲劇化，其中當然包括這款羅西所設計的ALESSI圓錐茶壺。羅西就像是概念藝術家，先發想作品的概念和形式，再開發製作技術，並主導整個產品的生產過程與細節。

這個茶壺可分成多個幾何組件，主壺身的形式為一正三角圓柱體，讓底部在接觸火源時，得以擁有最大受熱面積。該壺整體形式上可分為3 x 3格線構圖，上方⅓的壺身頂部放置了一個可愛的小圓球，該圓球除了方便使用者取開壺蓋，也形成一個視覺上的終結點。

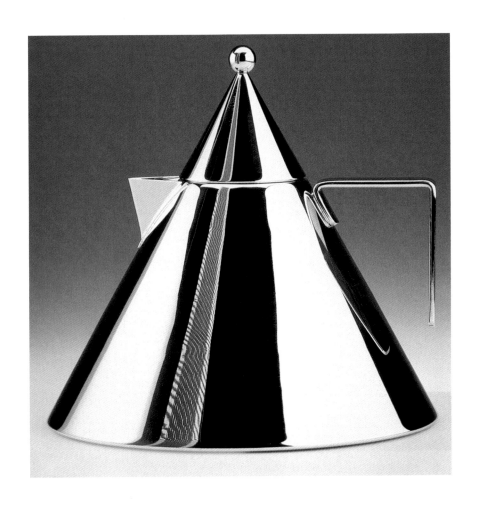

中間⅓部分則包含了壺嘴與把手，把手延伸了壺體的水平線條，並且垂直彎成一個直角。此把手形狀可視為一倒立的直角三角形，或是視為整個茶壺外接正方形的一部分。圓錐體、三角形、圓形、圓球體與正方形等，完成了這款茶壺的構圖。

主要形式

茶壺主體可解析為「由等邊三角形所導出的圓錐體」，把手部分則為一倒立的直角三角形，亦可視作納入整個壺體的正方形的一部分。

幾何結構

整個茶壺可以用一個 3 x 3 格線構圖來分析，上方⅓為壺蓋與小圓球把手；中間⅓為壺嘴與把手；下方⅓的底座部分的設計能確保壺身擁有最大的受熱面積。

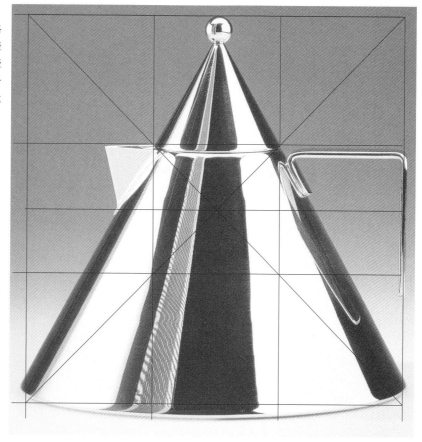

福斯金龜車 Volkswagen Beetle, 1997──傑・梅司（Jay Mays）、富力曼・湯馬斯（Freeman Thomas）、彼得・希瑞爾（Peter Schreyer）

福斯金龜車不太像是交通工具，反而像是跑在馬路上的行動雕塑，與其他廠牌汽車截然不同的是，它在視覺概念上將各種形式的表現，強烈地統合在一起，讓這部車不僅融合了幾何與懷舊的元素，更產生了一種既復古又未來的科技感。

整個車身可以置入黃金橢圓上半部，側窗也重複使用黃金橢圓，車門則為黃金分割矩形的正方形部分，後車窗為二次黃金分割。車身表面各細節均為黃金橢圓切面或正圓形，天線的角度也有玄機，其延伸線能與前輪弧的延伸圓相切。

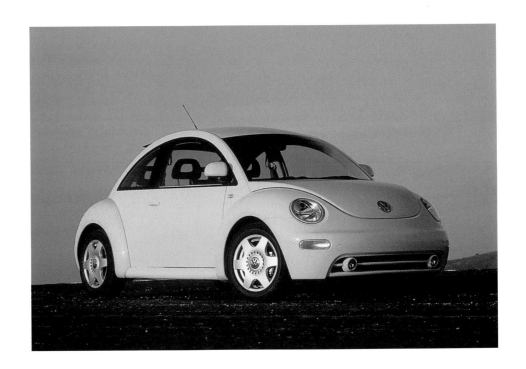

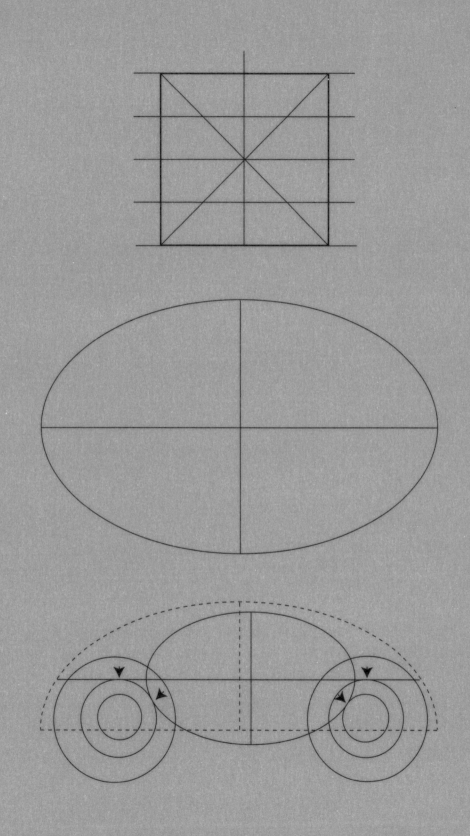

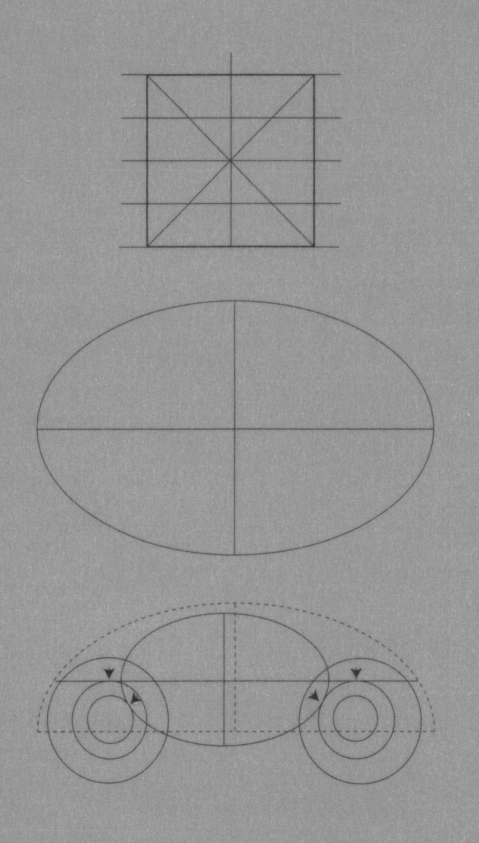

正視圖

從前方看這部車子，相當接近一正方形，所有元素均對稱排列。車蓋上的福斯標誌，位於正方形的中心點。

解析

右圖是黃金分割矩形的內接黃金橢圓結構線，可看出車身剛放進黃金橢圓的上半部。黃金橢圓長軸對齊車身底部，穿過輪胎中心點的下方。

下圖為第二個黃金橢圓，包住車身側窗，與前輪外弧及後輪內弧相切，其長軸又與前後輪胎相切。

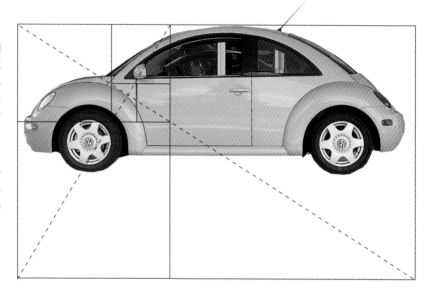

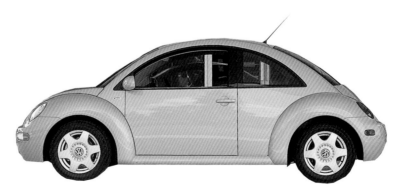

後視圖

從後面看這部車子，整個車體亦可填入一個正方形。同樣地，福斯標誌接近正方形中心點，所有的外觀元素均對稱排列。車身的橢圓構圖亦可在其他元素上找到，例如車頭燈與尾燈均為橢圓形，但它們因位於車身曲線上，因此在外觀上看起來接近圓形。車身的把手部分也是由內凹圓形構成，門把在圓形正中間，門把上有圓形的門鎖。

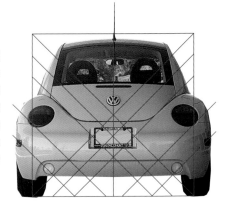

天線

天線的角度延伸線與前輪弧的延伸圓相切，天線的位置則在後輪圓弧的垂直切線上。

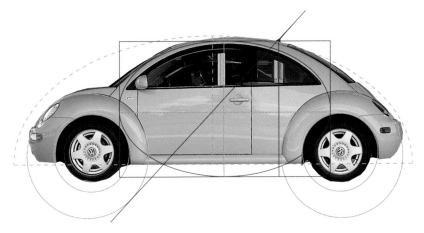

後記

《模距》，1949年——柯比意

「基準線並不是被設計出來作為創作的規範，而是因應實際需求而架構出來的系統，它們並非憑空而生，而是與創作物共生並存。然而，這些基準線只可用來建立秩序、辨識幾何上的層次平衡，以達到真正純化精煉的設計目標，卻無法為作品帶來任何詩意或情感的表達，也無法啟發靈感；它們只用來建立平衡，為作品產生彈性、純化與簡潔的構圖，僅此而已。」

柯比意所言甚是，幾何構圖本身並不提供動態概念或靈感，它的功能在於提供設計方法、元件的相互關係，以及達成視覺上的平衡。它是一套能將各種想法組合起來，成為完整作品的系統。

雖然柯比意認為，幾何結構可憑直覺獲得，但根據我的研究，對於設計與建築而言，幾何結構並非出自直覺，而是仔細推敲後的運用成果。本書中，我們分析了許多藝術家、設計師、建築師的作品，也證明了其中的幾何學關連性；而這些創作者，其中不乏像身兼教育者的柯比意、布洛克曼、畢爾等大師，也同樣將幾何結構的規劃基礎，視為設計過程中的基本要求。

建築學與幾何結構之間，一向有著最密切的關連，因為它們在本質上都需要建構秩序與效率，以及達到美感愉悅的要求。然而就藝術與設計這兩門學問而言卻非如此；大部分教授藝術與設計課程的學校，討論到有關幾何結構時，多半都會在美學史的課程裡提到帕德嫩神廟與黃金比例的關係，然後就此結束。這是因為學校在規劃教育課程時，幾何學不在其範疇之中。

生物學、幾何學與藝術，都分屬於不同的教學科目，其中有交集的部分，通常也最容易被忽視，學生往往被迫得自行連結這些學問之間的關連性。尤其在藝術與設計的課程裡，教學往往著重於自覺的行為與個人靈感的表現，而忽略上述的關連性，乃至於很少有老師會將生物或幾何學帶進畫室；也很少有老師會將藝術學或設計學帶進科學或數學教室裡。我希望能透過《設計幾何學》一書，為視覺設計系的學生整合設計學、幾何學、生物學等學問。

Kimberly Elam 金柏麗・伊蘭姆

致謝

編輯
Christopher R. Elam

數學編輯
Dr. David Mullins, Associate Professor of Mathematics, New College of the University of South Florida

特別感謝
Mary R. Elam

Johnette Isham, Ringling College of Art and Design

Jeff Maden, Suncoast Porsche, Audi, Volkswagen, Sarasota, Florida

Peter Megert, Visual Syntax Design, Columbus, Ohio

Allen Novak, Ringling College of Art and Design

Jim Skinner, Sarasota, Florida

Jennifer Thompson, Editor, Princeton Architectural Press

Peggy Williama, Conchologist, Sarasota, Florida

資料提供
The analysis of Bruno Monguzzi's Majakovskij poster is based on an original analysis by Anna E. Cornett, Ringling College of Art and Design.

The analysis of Jules Chéret's Folies-Bergère is based on an original analysis by Tim Lawn, Ringling College of Art and Design.

Ghent, Evening, Albert Baertsoen, Dover Publications, *120 Great Impressionist Paintings*

Hill House Chair (292), Charles Rennie Mackintosh, Cassina I Maestri Collection

Human Figure in a Circle, Illustrating Proportions, Leonardo da Vinci, *Leonardo Drawings*, Dover Publications, Inc., 1980

Il Conico Kettle, Aldo Rossi, 1986, Produced by Alessi s.p.a.

Illinois Institute of Technology Chapel, Photographer – Hedrich Blessing, Courtesy of the Chicago Historical Society

Iron Rocker, Courtesy of Rita Bucheit, RitaBucheit.com

Job Poster, Folies-Bergère Poster, The Posters of Jules Chéret, Lucy Broido, Dover Publications, Inc., 1992

Johnson Glass House elevations and plans, Courtesy of Philip Johnson Glass House/National Trust for Historic Preservation

Johnson Glass House photograph, Anne Dunne

Konstruktivisten, Jan Tschichold, Collection of Merrill C. Berman

La Goulue Arriving at the Moulin Rouge with Two Women, Henri de Toulouse-Lautrec, Dover Publications, *120 Great Impressionist Paintings*

LEB Identity, Courtesy of Marion Wessel-Henrion and the University of Brighton Design Archives, www.brighton.ac.uk/designarchives

L'Intransigéant, A. M. Cassandre, Collection of Merrill C. Berman

Man Inscribed in a Circle (after 1521), *The Human Figure by Albrecht Dürer, The Complete Dresden Sketchbook*, Dover Publications, Inc., 1972

MR Chair, Courtesy of Knoll Inc.

Otl Aicher Pictograms © 1976 by ERCO GmbH, www.aicher-pictograms.com

Pine Cone Photograph, *Shell* Photographs, *Braun Coffeemaker* Photograph, Allen Novak

Poseidon of Artemision, Photo courtesy of the Greek Ministry of Culture

Racehorses at Longchamp, Edgar Degas, Dover Publications, *120 Degas Paintings and Drawings*

S. C. Johnson Desk and Chair vintage photograph, Courtesy of Steelcase Inc.

S. C. Johnson Three-Legged Chair photograph, Courtesy of S. C. Johnson & Son Inc.

S. C. Johnson Wax 1 Desk (617), Frank Lloyd Wright, Cassina I Maestri Collection

S. C. Johnson Wax 2 Chair (618), Frank Lloyd Wright, Cassina I Maestri Collection

Staatliches Bauhaus Austellung, Fritz Schleifer, Collection of Merrill C. Berman

Tauromaquia 20, Goya, Dover Publications, *Great Goya Etchings: The Proverbs, The Tauromaquia and The Bulls of Bordeaux Francisco Goya*, Philip Hofer

Thonet Bentwood Chair #14, Dover Publications, *Thonet Bentwood & Other Furniture, The 1904 Illustrated Catalogue*

Thonet Bentwood Rocker, Dover Publications, *Thonet Bentwood & Other Furniture, The 1904 Illustrated Catalogue*

Tulip Chair, Eero Saarinen, Courtesy of Knoll Inc.

Vanna Venturi House, Courtesy of Venturi, Scott Brown and Associates, Inc. Photograph by Rollin LaFrance for Venturi, Scott Brown and Associates, Inc.

Volkswagen New Beetle, Courtesy of Volkswagen of America, Inc.

Wagon-Bar, A. M. Cassandre, Collection of Merrill C. Berman

Wassily Chair, Courtesy of Knoll Inc.

Willow Chair (312), Charles Rennie Mackintosh, Cassina I Maestri Collection

參考書目

Alessi Art and Poetry, Fay Sweet, Ivy Press, 1998

A.M. Cassandre, Henri Mouron, Rizzoli International Publications, 1985

Art and Geometry, A Study In Space Intuitions, William M. Ivins, Jr., Dover Publications, Inc., 1964

Basic Visual Concepts and Principles for Artists, Architects, and Designers, Charles Wallschlaeger, Cynthia Busic-Snyder, Wm. C. Brown Publishers, 1992

Contemporary Classics, Furniture of the Masters, Charles D. Gandy A.S.I.D., Susan Zimmermann-Stidham, McGraw-Hill Inc., 1982

The Curves of Life, Theodore Andrea Cook, Dover Publications, Inc., 1979

The Divine Proportion: A Study In Mathematical Beauty, H.E. Huntley, Dover Publications, Inc.,1970

The Elements of Typographic Style, Robert Bringhurst, Hartley & Marks, 1996

50 Years Swiss Poster: 1941-1990, Swiss Poster Advertising Company, 1991

The Form of the Book: Essays on the Morality of Good Design, Jan Tschichold, Hartley & Marks, 1991

The Geometry of Art and Line, Matila Ghyka, Dover Publications, Inc., 1977

The Graphic Artist and His Design Problems, Josef Müller-Brockmann, Arthur Niggli Ltd., 1968

Grid Systems in Graphic Design, Josef Müller-Brockmann, Arthur Niggli Ltd., Publishers, 1981

The Golden Age of the Poster, Hayward and Blanche Cirker, Dover Publications, Inc., 1971

A History of Graphic Design, Philip B. Meggs, John Wiley & Sons, 1998

The Human Figure by Albrecht Dürer, The Complete Dresden Sketchbook, Edited by Walter L. Strauss, Dover Publications, Inc.,1972

Josef Müller-Brockmann, Pioneer of Swiss Graphic Design, Edited by Lars Müller, Verlag Lars Müller, 1995

Leonardo Drawings, Dover Publications, Inc., 1980

Ludwig Mies van der Rohe, Arthur Drexler, George Braziller, Inc., 1960

Mathographics, Robert Dixon, Dover Publications, Inc., 1991

Mies van der Rohe: A Critical Biography, Franz Schulze, The University of Chicago Press, 1985

The Modern American Poster, J. Stewart Johnson, The Museum of Modern Art, 1983

The Modern Poster, Stuart Wrede, The Museum of Modern Art, 1988

The Modulor 1 & 2, Le Corbusier, Charles Edouard Jeanneret, Harvard University Press, 1954

The Posters of Jules Chéret, Lucy Broido, Dover Publications, Inc., 1980

The Power of Limits: Proportional Harmonies in Nature, Art, and Architecture, Gyorgy Doczi, Shambala Publications, Inc., 1981

Sacred Geometry, Robert Lawlor, Thames and Hudson, 1989

Thonet Bentwood & Other Furniture, The 1904 Illustrated Catalogue, Dover Publications, Inc., 1980

The 20th-Century Poster - Design of the Avant-Garde, Dawn Ades, Abbeville Press, 1984

20th Century Type Remix, Lewis Blackwell, Gingko Press, 1998

Towards A New Architecture, Le Corbusier, Dover Publications, Inc., 1986

Typographic Communications Today, Edward M. Gottschall, The International Typeface Corporation, 1989

索引